插畫家冒險記

— 全職 Freelancer 的工作幕後花絮 —

不只靠興趣吃飯，
還要吃很飽！

YUANCHi 張元綺 — 著

序

在自媒體越來越蓬勃的這個時代,插畫家、作家、音樂家、YouTuber 等創作型職業,成為了許多人的志向。只要在社群上開一個帳號放上自己的作品,就有機會吸引到粉絲並賺取收入。不過實際上有這麼簡單嗎?插畫家真的是一個夢幻的職業嗎?

在這本書中,我會分享自己這大約六、七年來的插畫工作經驗,包含遇到的各種挑戰,以及在工作中獲得的成就與樂趣。這不是一本教你如何成為插畫家的指南,反而比較像我的冒險筆記,記錄了我一路走來的各種發現與應變。

你將會了解到插畫家這份工作的各種幕後花絮,包含如何精進專業知識、與客戶溝通合作、建立個人品牌以及如何持續不斷的產出等。

無論你是一個尚未踏出第一步的初心者,或已經在這個領域工作一段時間卻遇到瓶頸的人,希望這本書能提供你一些指引,讓你更清楚下一步要怎麼走。

有時面對困難需要的不是堅持下去的勇氣,而是需要解決問題的方法,或是找到更好走的路。

YUANCHi 張元綺

共同推薦

Croter | 插畫工作者

Michelle Ding | 插畫家培育講師

Nuomi 諾米 | 插畫家 Procreate 教師

Poppy Li | 插畫家

包大山 | 插畫家

黃艾波 | BOMBOM Studio 敲鐘人

謝東霖 | 漫畫家

（依姓氏筆畫排序）

「左手經營管理、右手拿起畫筆，
YUANCHi 是我認識左右腦最均衡發展，
理性與感性兼具的創作者！」
—— 黃艾波（Apple Huang）

目錄

第 1 章

成為插畫家之前

插畫家的生活

想像中的插畫家生活：

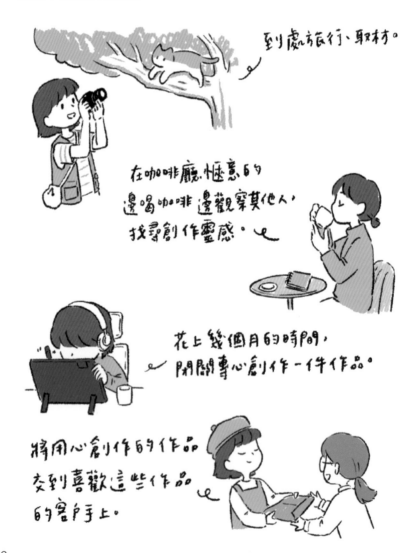

到處旅行、取材。

在咖啡廳，愜意的邊喝咖啡邊觀察其他人，找尋創作靈感。

花上幾個月的時間，開關專心創作一件作品。

將用心創作的作品交到喜歡這些作品的客戶手上。

實際上：

約九成的時間都坐在電腦前處理工作。

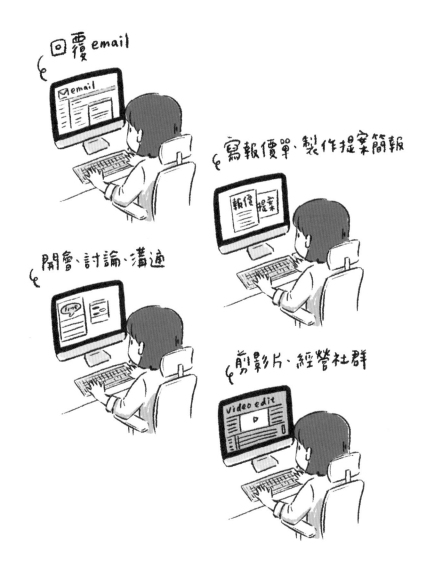

做完這些電腦工作之後，剩下的時間才能用來畫圖。

在這樣的情況下，別說到處旅行取材、蒐集靈感了，很多時候因為專案期限、預算、客戶需求等種種考量，最後完成的都不是自己喜歡的作品。

身為一個喜愛創作的人，這樣的工作模式不太稱得上是「做喜歡的事情養活自己」，而是把畫圖、設計專業與創作切割開來，提供專業技能賺取報酬，再利用剩下的時間做自己喜歡的創作。只是剛好工作跟興趣看起來非常的像而已。

話雖如此，我還是夢想著有一天可以過上想像中的插畫家生活。我想花一整天，甚至一整個月、一整年的時間，專心的好好創作一件作品，將所有的細節都表現到極致，成為一名真正的藝術家。

大部分的職業比較像這樣子：

新鮮人畢業後要找工作時，可以在網路上找到較詳細的薪資、升遷等資訊，進入公司後也有前輩的經驗可以當作參考。雖然仍會依照個人能力差異而有不同的發展及成就，途中也可能遭逢裁員、砍班等意外，但職涯途徑是相對明確的，大多也是以退休作為工作的終點。

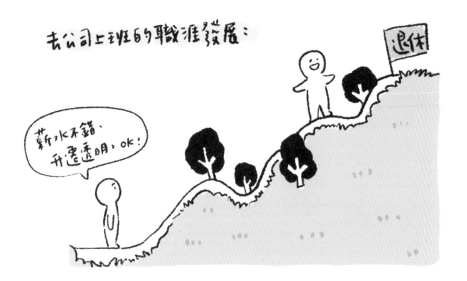

而插畫家的職涯途徑則像個尋寶迷宮，有非常多的選擇，也沒有一定的先後順序，甚至沒有終點。缺點是未來較難以捉摸，且初期需要付出較多的時間累積名聲。優點就是非常的有趣，每天都能體驗到新的事物，而且在理想的情況下可以依照自己的步調做事情。

另外一個我覺得自由接案插畫家這個職業很棒的點就是，無論你的目的是想要數鈔票數到手軟，或單純想自由自在的創作，都可以在這份工作裡找到適合自己的模式並獲得成就。

也因為發展途徑非常多元，對於新鮮人或想踏入這個領域的人來說，不容易在網路上找到準確的職涯資訊。即使有某 A 插畫家非常大方的分享自己的心路歷程及每月收入，B 新鮮人也不太可能仿效一樣的方法並獲得一樣的收入。因為每個人的創作風格、畫一張圖所需的時間、溝通談判能力、行銷能力……等都不一樣，影響收入的變數太多了。

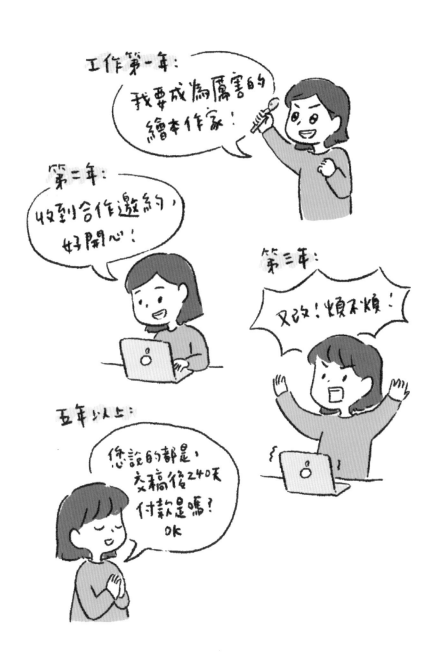

向陌生人介紹自己時⋯

我的繪畫學習之路

我是一個從小就展現出對畫圖的興趣的人，有多小呢？

大概這麼小：

不過在高中以前，我沒有到外面學過繪畫，也沒有想過要成為畫家，單純把畫畫當成興趣。或許也因為如此，我對畫畫這件事不曾感到厭惡或疲倦，一直都很享受畫圖的過程。

高中時我開始到畫室學習術科考試需要的基礎素描、水彩等技能，起初也並非以考美術相關科系為目標，反而是為了考牙醫、建築之類的科系做準備。

從小到大一直都是班上最會畫畫的學生的我，到畫室之後看到了很多更會畫圖的人，也對美術有更多的認識，便開始思考是否能朝美術領域發展，挑戰更高的成就。最後在班導師及畫室老師的鼓勵下，考到了台師大美術系。

美術系的生活真的就是每天都在畫畫，素描、水彩、油畫；靜物、人體、風景，每週的課程就是這幾個項目在做排列組合。也有版畫課、攝影課等可以選修，不過像是電繪或設計的課程，在我們系上則是完全沒有的。四年下來確實訓練出滿紮實的繪畫基礎，但如果要我回答當插畫家是否一定要有美術背景？我認為不是那麼必要。

到目前為止，我覺得美術專業在我的插畫職業上帶來較明顯的幫助有：

一、畫圖速度快

經過大量的素描練習，可以很快速的抓好構圖、穩定的畫出線條，以及不需再找參考圖片就能畫出正確的物品造型及光影。乍聽之下似乎是個很實用的技能，不過我覺得在工作上最費時的反而是發想、討論及砍掉重練的時間。若畫圖佔一個專案 30% 的時間，那頂多讓這 30% 減少到 20%，剩下的 70% 還是要花一樣的時間。

另外，在台灣仍然有以工時計算報酬的習慣，創意及技巧的價值容易被忽略。太快速的完成作品反而容易被視為「沒那麼困難」、「報價太貴」。因此，可以將提升畫圖速度當作自我實現，但不建議以完成更多的專案作為加快速度的目的。將省下來的時間用來沉澱、審視作品，或去尋找靈感吧！

二、教學時較有自信

因為學習過最傳統的美術技巧，所以在開課做教學時，我對於畫圖的步驟及方法都是很有自信的。在初期知名度還不高時，還可以曬一下學歷吸引學生來上課。

後來隨著作品的累積、社群的名氣提高、還有與一些知名品牌合作過的經歷，現在開課就不會再強調自己是美術背景出身的了。

而且，以插畫家身份所提供的教學大多是以社會人士的興趣培養為主，若教一些以前學的靜物素描，大概只會被說「好無聊」、「好難」吧。只要有清晰的口條、獨家的練習方法、有趣的課程設計，教插畫不一定需要美術背景。

三、布展經驗

從大二開始，老師就要求我們要自己尋找展覽場地，自己辦展覽。直到大四畢業時，每個同學都已經有三、四次以上的布展經驗。因此，對於場地的挑選、作品的擺放規劃、畫作及周邊商品定價策略、行銷宣傳等展覽相關事務都有一定的了解。

不過當插畫家後較常參與的則是大型的博覽會，那麼畫展形式的佈置方法就不一定派得上用場了，現在我也都直接委託專業的展場佈置人員，速度快效果又好。

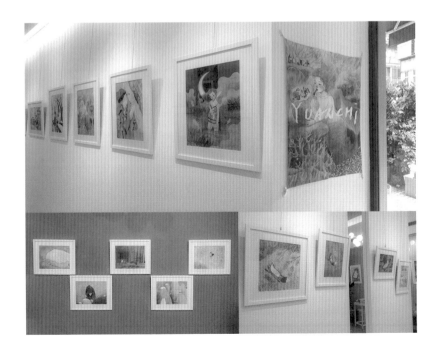

讀美術系的小樂趣

早八的人體素描課

模特兒擺了一個姿勢後，就睡著了。

畢業前的迷惘

大四的時候，我們要開始準備畢業製作，每個人要畫一張 100 號的作品，內容主題不限。在正式開始畫圖之前，要準備草圖、作品概念，與指導老師討論。

對於四年來都在練習寫實繪畫的我來說，「創作」這件事變得非常困難。面對一張空白的畫布，我的腦中也是一片空白。沒有參考的物品、沒有指定的題目，我瞬間不曉得該怎麼下筆了，我才發現以前隨手拿起筆就可以塗鴉的感覺已經消失。

我開始練習畫一些比較不寫實的東西，像是變形的人物、可愛的動物角色、非實際空間的背景……。也努力不再找一堆參考圖片，想辦法靠自己想像出要畫的畫面。因為畫面沒有那麼寫實，所以即使光影、比例、透視沒那麼正確也不會有人發現。就算畫寫實好了，觀眾不會看到參考的照片，又怎麼會知道怎樣才是正確呢？

在尋找手感的過程中，我對畫圖這件事情也有了許多新的體悟。熟悉的、快樂畫圖的感覺漸漸回來了。

不過其中最困難的，還是找到一個可以發揮，且充滿個人特色的主題。

看著同學們各個都有長期關注的議題，或特殊的成長經歷，甚至是某一個特別鍾愛的物品，我找不到一個自己喜歡、指導老師也喜歡、又有話題性的主題。

我喜歡畫漂亮的人、漂亮的風景，但這太不創新了。

我試著描繪一些社會議題，但實在與自己的經驗重疊太少，無法產生共鳴。

乾脆畫一幅極致的照相寫實作品好了，但功力又還不到那個程度，畫出來只會像普通的靜物作業而已。

我大學時的課堂作業

我大學時的創作作品

社群的啟發

在我大學的時候，Instagram 正開始流行，我可以追蹤來自世界各地的厲害藝術家，欣賞他們的作品。起初，因為受學校老師的影響，追蹤的大多是一些在藝術博覽會或美術館看過的藝術家，或世界知名的前衛藝術家，畫的也都是以大尺幅、寫實的作品為主。隨著探索功能的出現，我被推播了越來越多亞洲、台灣的藝術家，也漸漸開始看到許多插畫、漫畫類的藝術作品。

在社群上看作品，與在課堂上或畫展中看作品最不一定的地方在於，自己是完全主觀的在感受對作品的喜好。沒有老師、畫廊人員或藝術家本人的引導介紹，不會因場域高級與否或收藏價值而影響對作品的感受。而且社群是現在進行式，看到的都是最新的創作，呼應時事、符合流行，還可以互動。

比起將作品以高價賣給一位藏家，我似乎更偏好讓很多的人看見我的作品。

當時我還有另一個想法是——若一幅畫作要賣好幾萬元，那會買的應該都是中年以上的人吧？而且勢必要對作品很有感觸，才會不顧藝術家的名氣收藏畫作吧？才 20 幾歲、人生還沒什麼特殊經歷的我，要怎麼創作出能感動 4、50 歲的人的作品？

太困難了，我還是畫圖給同年齡的人看好了。

美術館的漫畫展

2015 年底，在北師美術館有一檔「L'OUVRE 9 打開 羅浮宮九號 羅浮宮漫畫收藏展」，參與展出的主要為歐洲漫畫家，也有少數日本、台灣漫畫家。

當時的我正在館內擔任志工，閱讀展覽介紹時，發現漫畫早在三十年前就已在法國被稱作是第九藝術。相較於我們較熟悉的日本漫畫、美式漫畫常有誇張的角色造型、奇幻的世界觀、豐富的人物動作及對話；歐洲漫畫則常畫出完整的場景畫面，有時甚至沒有文字，留給讀者許多想像空間。

原來除了插畫、漫畫、繪本之外，還有一種稱為「圖像小說」的圖像作品類型，畫家能透過畫筆繪製出來的作品種類是這麼的多元，這些作品也不會因為尺幅較小、內容較通俗、可以大量複製，就缺少藝術性或價值。若真要比較收藏價值，一些知名漫畫家的手稿也能拍賣到非常高的價格呢。

2019 年，北師美術館又舉辦了一檔充滿插畫的展覽——美少女的美術史。在這檔展覽中，呈現了日本從古至今美女畫的演進。我也意識到，不管什麼時代的人，都喜歡看美女。雖然不同時代有著不同的流行時尚，但漂亮的女生永遠不會過時，而且永遠不嫌多。

受這兩檔展覽的啟發，讓我得以更安心的創作以漂亮少女還有貓咪為主角的作品，不用擔心有很多人在畫同樣的主題、不用擔心作品內容過於日常通俗，重點是自己畫得開心，也有人看得開心。

至於藝術性……我想只要畫得夠久、對生活有夠深刻的體悟，就
會自然的反應在作品上，不是靠技巧就能夠刻意創造的。

可惜漂亮女生及貓咪的主題沒有受到指導老師的青睞，最後我的
畢業製作畫了小兔子跳躍的動畫，投影在 100 號的背景上，旁邊
搭配一大堆黏土做的小兔子做陳列：

我後來創作的一些女孩與貓咪主題的作品：

水彩

電繪

第 2 章

出版

集資出版的過程

大學畢業前後，我開始經營社群、累積作品，想著無論之後要考研究所或用來面試工作都派得上用場。當時的我一邊做兒童美術的兼職工作，一邊利用社群接一些似顏繪、寵物畫像的案子，還開了一堂線上素描課程。

畢業那年，社會上正關注著婚姻平權的議題，當時我看到一些團體喊著「同性戀結婚我要怎麼教小孩？」的口號，就想到了那些兒童美術課的小朋友們。「應該不會很難教吧？」我想。每次念繪本給他們聽，反應都滿熱絡的，那就把這個議題畫成繪本看看吧。

於是我畫了一個以恐龍為主角的故事，發到臉書上。內容大致為－恐龍小學裡的肉食小恐龍與草食小恐龍，因互相不理解彼此的食性而發生爭執，到後來互相理解並成為朋友的過程。

故事上傳到臉書後不久，就獲得了上千次的轉發。我首次體會到作品受到很多人的喜愛是什麼感覺；也首次在網路上被陌生人留下充滿惡意的留言；以及，獲得了首次作品被抄襲的經驗。這篇故事為我增加了不少曝光，後來也吸引到專門做繪本集資出版的平台來洽談出版事宜。

集資出版的流程

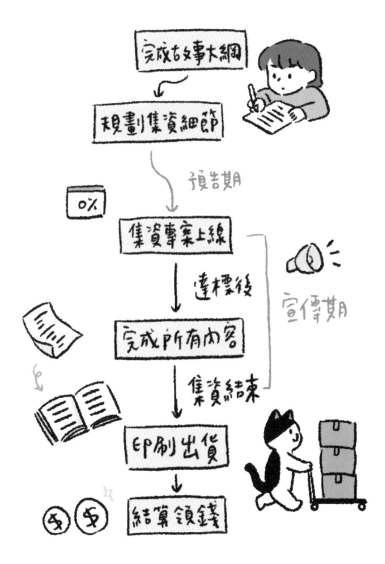

完成故事大綱

規劃集資細節

預告期

0%

集資專案上線

達標後

宣傳期

完成所有內容

集資結束

印刷出貨

結算領錢

集資出版繪本的過程大致是這樣的。首先，有了故事大綱之後就可以開始尋找合作的集資平台，將初步的出版計劃提案給對方。接著，與平台討論集資專案的細節，包含期程安排、商品製作方式、售價等等。

有些集資平台是不參與專案內容規劃及商品製作的，僅提供網站及金流系統，那就不用那麼早開始提案。

完成專案的規劃之後，就要開始製作集資頁面，包含寫出作品介紹、作者介紹、集資的原因等等，也要製作精美好閱讀的視覺設計。

一邊製作集資頁面的期間，也可以一邊開始做問卷調查，一方面讓親友、粉絲們知道你即將有一個重大的計畫；另一方面也能就搜集到的問卷回饋，對專案內容進行調整。

雖然說集資本身就是測試市場接受度的一種方式，集資不成功代表接受度不足，雖然很可惜無法完成作品，但至少不會先有金錢的支出，對創作者來說是比較保險的銷售方式。但畢竟都花了這麼多時間準備了，還是要盡可能的讓集資通過，所以前期的調查就非常重要，不要害怕看到讀者們真正的想法。

在專案正式上線開始集資的那一刻，就要卯足全力進行宣傳，無論是社群發文、分享到相關社團、請親友分享資訊、下廣告……，任何可以宣傳的管道都不能放過。集資越早達標，消費者們就越早確定下單後可以拿到商品，後續就更容易拉高集資的金額。相反的，若一開始沒有使盡全力宣傳，以至於集資到快結束時都還沒達標，那麼這個專案成功的機率就會變得非常低。

另外，越早達標的話，就有越多的時間可以繼續進行作品內容的製作。一有新進度就可以分享到社群上，讓讀者們一直有新鮮的東西可以看。如此一來，就比較能夠保持專案的關注度，不會讓人覺得一直看相同的廣告看到煩。

集資結束確定數量後，就可以開始印刷製作了。但到了這個階段也還不能鬆懈，我想很多人都有看過廠商發起集資且達標之後，最後做不出商品或商品與預期差異太大的案例。好消息是，出版品做不出來的機會不大，但還是有可能會遇到印刷成本上漲、製作時間趕不上出貨日等狀況。只要密切注意所有流程不要出差錯，在時間內完成作品並出貨，集資專案就接近尾聲了。

因為我當初集資時是由平台製作商品及出貨，所以要等到所有工作都結束後才會結算請款，領到的錢就全部都是我的收入。若是自行製作商品，通常會在專案截止後幾週內領到錢，這筆錢就會包含要付給製作廠商的成本，不能太開心就亂花掉。

以《萌萌與他的恐龍朋友》這本繪本的出版過程為例，從開始與平台討論到領到錢，總共花費了九個月的時間。這期間大約一半的時間都用來準備出版相關事宜，包含繪製作品以及準備宣傳素材，剩下一半的時間才能接一些零星的案子賺點生活費。若你有打算要出版作品，無論要用集資的方式或透過出版社，都要預留足夠的生活費，以免在創作期間還要分神處理其他案子，而導致集資專案延宕。

yes!

萌萌繪本集資 1000%

創造出熱賣的商品，
是非常值得開心的一件事。

銷售失敗也不要太氣餒，
不一定是作品不夠好，
或許是包裝及行銷下的工夫不夠。

而且，有做才有失敗的機會，
什麼都不嘗試才是真的停滯不前。

為什麼集資出書都要搭配周邊商品

有關注過出版集資專案的話可能會發現，通常商品選擇除了一本書、五本書、十本書等不同數量的組合之外，還會有書搭配明信片、帆布袋或其他周邊商品的組合。

這麼做的主要目的就是為了讓集資的金額更快達到門檻，這邊舉個簡單的例子：

假設印刷一千本書的成本為十萬元，以十萬作為集資達標門檻。一本書定價 300 元的話，這樣至少要在集資期間賣掉 334 本書才能獲得印刷的費用，這還不包括時間、人力、運費等其他成本。也可以理解成至少要有 334 人願意花錢支持你的作品，專案才會成功。

但如果每一本書都搭配一個帆布袋一起賣 500 元，只要賣掉 200 組商品就可以達到集資門檻。

你可能會想，製作帆布袋不是也要錢嗎？這樣不就沒有足夠的錢印書了嗎？但別忘了賣掉這 200 本書之後，還有剩下的 800 本可以在集資結束後繼續販售，所以是可以把帆布袋的成本賺回來的，只是時間會拉長。

當然，這其中要考量的細節還有很多，例如哪些商品適合作為周邊商品一起販售、製作這些商品是否需要額外花費許多時間等等。

這邊列出幾個我覺得較適合當作出版集資周邊商品的類型：

1. 一般印刷品

例如：明信片、書籤、海報等印刷品。若出版的作品是繪本，那麼只要使用書中較經典的圖畫來印製周邊即可，不需額外花費太多時間重新設計。這些印刷品的成本也較低，能為專案增加較多的利潤，沒賣完的數量也不會佔用太多倉儲空間。

2. 實用文具

例如：紙膠帶、筆記本、便條紙等。這類型商品製作也算容易，且消費者購買的意願較高，畢竟是個遲早會用到的東西。

3. 客製化商品

例如：似顏繪、手作陶器等。客製化商品通常製作成本不會太高，但售價可以訂很高，因為價值在於作者的創意及技術，還有商品獨一無二的特性。只是要注意客製化商品不建議販售太多組，避免佔用到製作主要作品的時間。

4. 體驗型活動

例如：手作體驗、說故事活動、一對一教學等。與客製化商品同為金錢成本較低，且可以依照個人能力訂出高售價的商品。舉辦活動的好處是可以等到商品出貨完畢後再提供服務，不會佔用到專案的執行時間。缺點就是有需求的人可能較少，也需要創作者本身有能力提供服務才行。

如何宣傳一件新作品

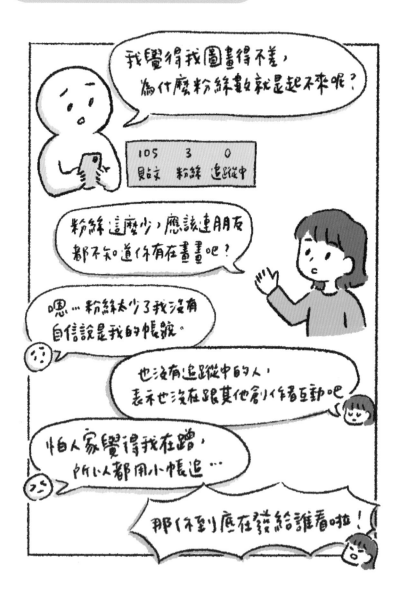

在討論如何宣傳新做品、如何把作品賣掉之前，先討論一下如何宣傳自己吧！我遇過許多創作者對於宣傳自己這件事都感到很害羞、沒自信，但在現在這個社群年代，要獨自默默經營、等待伯樂的發掘是非常困難的，畢竟連伯樂的眼球都早已被擅長經營社群的創作者吸走了呀。

插畫創作者大致分為兩個類型，一種是喜歡畫自己的生活、樂於分享自己的想法，作者身份與本人緊密連結。另一種則是將創作當作一個獨立空間，或許是宣洩思緒的避風港，也或許單純只是怕麻煩，例如被親友得知自己會畫畫之後，可能會被凹免費畫圖…。

如果你跟我一樣屬於前者，那麼第一步就是讓親友知道你開了一個專門放作品的帳號。因為作品內容與你自己息息相關，那麼與你有許多共同生活經驗的這些朋友（簡稱同溫層）之中，一定也有人能產生共鳴，如此一來，就獲得了第一批粉絲。

千萬不要因為還沒有經營出成績就不敢讓人知道，如果連向朋友介紹自己的作品都不敢，那要如何向陌生人介紹呢？

那麼，如果你打算把作者與個人身份切割開來，不想讓身邊的人知道你畫了什麼，就比較難從親友開始推廣了。第一步則會變成累積作品，越真實的表現自己越好，讓整個帳號充滿你的個人特色。幸運的話，在累積作品的過程中，或許就會有一兩篇獲得流量密碼之神的青睞，在社群上被廣為轉發。

如果沒那麼幸運，下一步就可以用匿名的方式將作品轉發到相關社團，或是投稿到有在分享這類型創作的帳號或媒體。

有了第一批社群上的粉絲之後，就算只有幾百位也好，接下來要發表新作品時就比較容易宣傳了。

插畫家的2種類型:

1. 分享生活型,插畫只是一種自拍照。

今天發生的事太好笑了,趕快畫下來!

今天穿搭有點好看,等下來畫個 OOTD!

2. 人格分裂型,創作是抒發情感的樹洞。

今天忙著做生意,都還沒畫可愛小貓⋯

當你準備要開始販售一件商品，無論是書籍出版、開課或出周邊商品等等，都要記住的原則就是——「消費者不會只看到一次商品介紹就買單。」

但同樣的內容重複出現很多次，也會讓人看到厭煩。

比較好的做法是，準備幾種不同面向的商品介紹素材，並將每一則內容推播到有興趣的人面前五到十次。

以集資出版繪本為例，可以用來介紹商品的內容有這些：

1. 內容試閱

釋出少量的繪本內頁，加上故事引導文字，吸引人繼續往下看。要注意的是，若釋出太多內容可能會讓人覺得「故事就這樣了」、「看完了」，而缺少點進商品介紹的動力。

2. 創作理念

為什麼要創作這本繪本？想與誰分享這本繪本？我自己很喜歡在閱讀繪本時，看到序或結尾寫道「將這個故事獻給○○○」，若剛好自己也有類似的經驗，會有一種「這本書就好像是寫給我的」的感受。

3. 作者介紹

就像買商品時我們會看看它是哪個品牌，而作者就是繪本的品牌。若本身有一些專業背景、得獎經歷，可以寫出來增加品牌信賴感。還沒有什麼經歷的話也沒關係，可以寫寫自己常關注哪些主題、喜愛用什麼媒材來創作等。

4. 讀者分享

比起賣家自己說商品有多好，使用者真實評價、開箱介紹往往更有說服力。可以找領域中較有知名度的人士幫忙介紹，沒有的話請身邊親友分享閱讀感想也很棒。需注意的是拍攝手法要拿捏好，不能太像事先套好的廣告素材。

這些介紹的呈現方式也有很多種，單圖搭配文字介紹、繪製小漫畫、撰寫長篇文章、拍攝影片等等。埋頭思考要怎麼介紹自己的商品之餘，不妨也多看看其他人的做法。知名國際大牌、年輕新創品牌、個人創作者，分別都有各自適合的行銷方式。在行銷的過程當中，也要記得分析自己的受眾是哪些人、粉絲們對哪一類型的介紹反應較強烈，才能有越來越好的宣傳效果。

手繪圖稿數位化

關於印刷品的大部分知識，都是在我第一次出版繪本時學到的，當時從手稿掃描、排版完稿、送印看印等都自己來，參與了很完整的製作過程。

從最一開始的手稿繪製講起，《萌萌與他的恐龍朋友》這本書是全水彩手繪的。在用手繪畫一系列同樣的角色時，最困難的環節之一就是統一角色在每一頁的顏色。在我第一次完成全部插畫的上色時，發現主角──紅色暴龍萌萌，在第一頁與最後一頁已經是完全不同的兩種紅色，其他每一隻恐龍也都有一樣的情形。

我只好重新為每一隻恐龍上色，這次我將每個顏色都調好裝成一大罐，像生產線般一次將每一頁的同一隻恐龍畫好，完成後再畫下一隻恐龍。

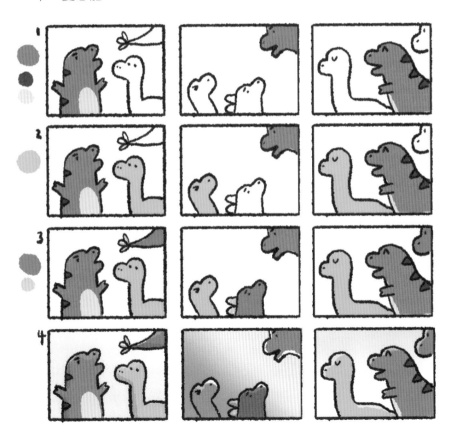

最後，再依據每頁場景的光線，為恐龍們加上光影或色彩變化。

手稿完成後，下一步是用掃描或翻拍的方式，將圖畫數位化。因水彩的水分會讓紙張產收皺摺，在掃描之前最好先將紙壓平，避免陰影的產生。

一、掃描

選擇用掃描的方式，需備有較高規格的圖稿專用掃描器。在挑選掃描器時，建議尺寸至少要 A3，可以較輕鬆的掃描大部分書籍用的圖稿；另外也要注意光學解析度與色彩解析度的規格。

光學解析度的單位為 dpi，一般印刷所需的圖檔解析度約為150~300dpi。目前市面上的家用掃描器也都有大於 300dpi 的光學解析度，這點是較不用擔心的。光學解析度越高的掃描器，越可以將掃描後的圖稿放大到比原稿的尺寸還大，或是可以在掃描後用微噴印刷的方式列印出相當接近原稿細膩度的複製畫。

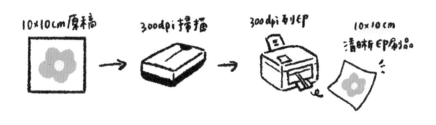

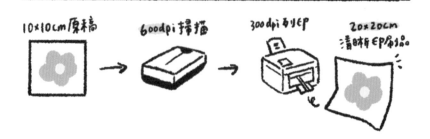

要注意的是，即便用了光學解析度非常高的掃描器，使用於一般書本印刷時也不建議將圖片尺寸放大太多。這是因為觀看書本的距離與原本畫圖時的距離較接近，所以畫圖時看起來相當細膩的線條，放大後會變粗，因而失去細膩的質感。

原始尺寸

放大3倍

若是用於戶外大圖輸出，就可以將圖片尺寸放大很多沒有關係，因為觀看距離較遠，圖畫看在眼中仍然會是細膩的效果。

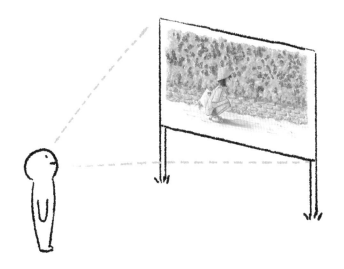

色彩解析度又稱色彩深度，單位為「位元」（bit），8 位元能呈現的顏色數量為 2^8=256 色。達到 24 位元就可以呈現 1670 多萬個顏色，比肉眼能辨識的色彩數量還多，稱為「真彩色」（true color），用於圖稿掃描已非常足夠。市面上還有比 24 位元更高解析度的掃描器，可以幫助我們在掃描後使用後製軟體調色時，調出與原稿更接近的顏色。

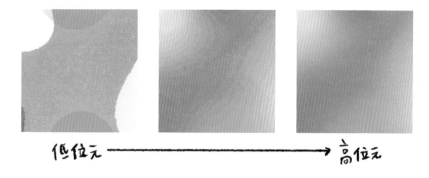

下頁上圖為使用具 24 位元色彩解析度的家用掃描器所掃出來的圖檔，下圖則為使用 48 位元圖稿專用掃描器所掃出來的圖檔，光學解析度同樣設定為 600dpi。

可以看到上圖在色彩表現上已經相當不錯，這樣的檔案要拿去印刷已經沒有問題了，不過與下圖相比還是有一些微小的差別。

在人物頭髮與黑貓的深色部分，下圖保有較完整的色階變化，顏色由淺到深的漸層非常柔順；上圖的深色對比則較為強烈。在人物臉頰、手指及外框線條的紅潤色澤，下圖也有較明顯的呈現；上圖同樣部位的顏色則偏橘一點，也因此在後製軟體中無法將之與皮膚、坐墊的橘黃色拆開來調色，故難以調出與原稿一致的色彩。

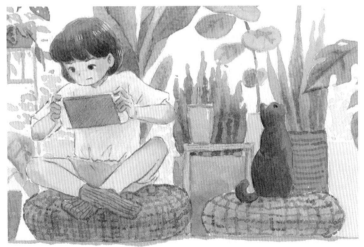

掃描 QR code
使用螢幕觀看，效果更佳

如果平時需要掃描原稿的頻率不是那麼高，也可以將作品交給印刷廠或有提供畫作數位化典藏的店家掃描，有許多店家也提供專業的後製調色服務，拿到手上的已經是可以直接用於印刷的檔案，非常方便。

二、翻拍

使用相機翻拍時，最好使用有 RAW 檔的相機。RAW 與我們常聽到的 JPEG、PNG 等同為一種相片的格式，而 RAW 與其他格式的差別在於它是未經任何影像處理的原始檔案，保留了相機拍攝當下所有的資訊。

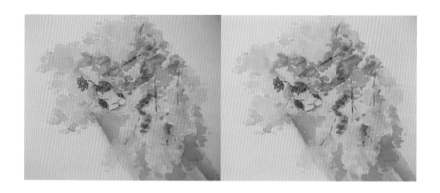

左圖為使用 JPEG 檔拍攝，右圖為使用 RAW 檔拍攝，皆未經修圖，可以看出 RAW 圖檔的綠色有較豐富的變化。實際在電腦中調色時，更可以感受到 RAW 方便調整細節的特性。

除了設備的挑選，在翻拍作品時不像掃描器有自帶平均光源，環
境光源的配置就變得非常重要。最好的方式是在白天出太陽時，
將作品放在沒有影子的戶外散光處拍攝，這樣可以獲得最平均且
明亮的光源。

要注意的是，戶外的自然光會隨著太陽角度、雲的遮蔽、空氣品質等而有不同的色溫、亮度的變化。同一批作品最好一次完成拍攝，不要間隔太長的時間，才不用一直重新設定相機數值，或後製時還要個別調整亮度及白平衡。

相機使用相同設定、作品擺放在相同位置，不同時間所拍攝的兩張圖：

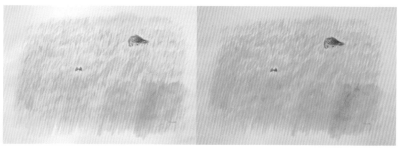

若要在室內進行拍攝，就要準備數個色溫、亮度皆相同的燈光，從四面八方平均的照射，確保作品的每個位置色溫、亮度都一致。作品尺幅越大，配置出適當光源的難度就越高。

若常常有需要大量掃描或翻拍作品的需求，可以搭配校色卡一起使用，讓後製工作變輕鬆一點。在光源及掃描器設定、相機設定都固定的情況下，拍攝作品之前先拍一張校色卡的照片，再接著將作品拍完。

後製時只要先將校色卡照片調整到跟實品顏色一致，再將相同的調整數值套用至每一張作品的照片，就可以批次將大量的照片調整到接近真實的顏色。

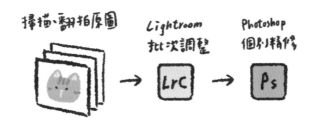

還有一點要注意的是，用來後製調色的電腦螢幕一定要經過校色，才能看到最準確的顏色。我滿建議從事視覺相關工作的人都自行購買一台螢幕校色器，每隔一段時間就幫螢幕校色。一來是在修圖、畫圖、設計的時候可以看見較精準的顏色；二來是當客戶對作品色彩有疑問時，可以告訴他我的螢幕有校過色，顏色是正確的。

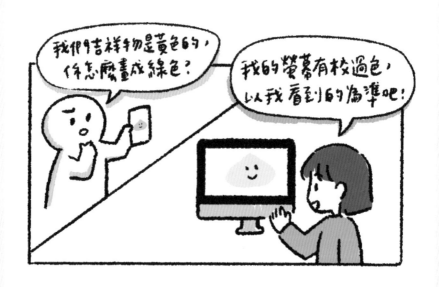

完稿及印刷

在編排書籍的版面之前,要先確認書本的裝幀方式及總頁數。一般繪本通常為精裝書,總頁數必須為 4 的倍數。除了故事內容之外,還要加入書名頁、版權頁、作者序、角色介紹等。另外前後蝴蝶頁、扉頁也是可以做印刷的。對於印刷及裝幀較不熟悉的話,可以事先向印刷廠諮詢,確認裝幀方式及頁數後再進行編排,以免完稿後才發現頁數錯誤。

大部分的書因為成本考量以及為了方便於書店展示,不會做太過複雜的裝幀設計。但書本裝幀其實有滿多變化可以玩的,例如在內頁插入不同材質的紙張、使用可攤平的裸背線裝、將紙張挖洞或裁切成特殊形狀等。若預算允許,就盡情的在裝幀設計中加入巧思,製作一本充滿特色及收藏價值的書吧!

編排版面時,需注意出血及安全範圍,插畫的外圍多做一些延伸、主要圖案及文字不要太靠邊邊及跨頁處,就沒什麼問題了。

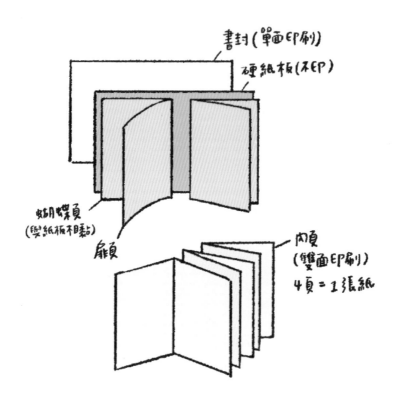

書封 (單面印刷)

硬紙板 (不印)

蝴蝶頁
(與紙板相黏)

扉頁

內頁
(雙面印刷)
4頁=1張紙

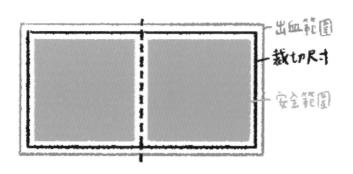

出血範圍

裁切尺寸

安全範圍

使用一般四色印刷時記得將檔案存為 CMYK 色彩模式，若有使用能印製更多顏色的特殊印刷方式則可以存為 RGB。檔案格式通常會存為 PDF，有些印刷廠也接受 ai 檔或其他格式，事先與對方確認即可。另外，也要記得將圖片嵌入檔案、文字轉外框。

印刷廠收到檔案之後，在開始大量印刷之前，會先製作一份打樣。打樣通常會使用數位印刷的方式，印在較便宜的紙張上，也不會做後加工與完整裝訂，主要用來確認內頁順序是否正確、有沒有掉圖或缺字等問題。確認過後就正式進入上機印刷的環節。

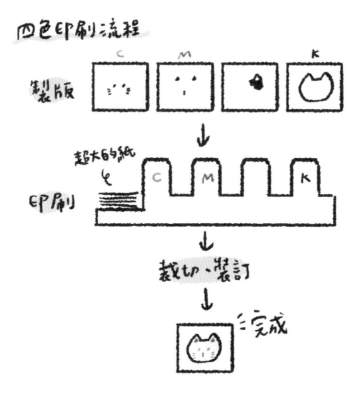

四色印刷又分為獨立開版及合版印刷，顧名思義，獨立開版就是整張紙的版面都屬於你自己；合版印刷就是會跟其他人的檔案一起印製。

像書籍這類型尺幅大、頁數多、數量多的印刷品，適合用獨立開版。雖然成本較高一點，但在印刷時可以到現場看印，親自確認印刷品質及微調顏色。

至於像名片、明信片、海報等尺幅較小的印刷品，使用合版印刷會比較經濟實惠。雖然不能親自看印，但也不用太擔心，印刷師傅還是會把關印刷品質的。

到印刷廠現場看印時，有幾點要注意的地方：

1. 空出一天的時間，隨時準備好出發。

看印的目的就是要在第一批試印完成時，親自確認是否有需要調整的地方。所以要提早到印刷廠附近待命，一接到電話就趕快到現場，一旦錯過第一批印刷就沒機會做調整了。

2. 主要能調整的東西是各個顏色的供墨量。

因實際印刷與數位打樣使用的油墨不同、紙張也不同，印刷師傅會在試印後比對打樣的顏色並調整機器的設定。若打樣本身的顏色就不準確，或印刷內容是有規定標準色的圖案，就需要現場與師傅討論如何調色。

比較理想的方式為帶著一個有準確色彩的樣品到現場，例如色票或先前製作過的成品。沒有的話也可以口頭說「太紅了」或「太深了」等等，只是討論效率會比較差一點。

3. 發現錯字只能重新來過。

若很不幸的在上機印刷時才發現圖片或文字有誤，必須修改檔案，那就只能從頭來過了。要重新跑一次打樣、製版、排印刷的流程，也要重新計費，這時只能安慰自己至少不是商品上架開始販售後才發現錯誤。

獨立出版與傳統出版

在我第一次集資出版繪本之後，收到了一家出版社來信邀請我出該繪本的續集、另一家出版社則邀請我繪製新的故事，兩個合作後來都有順利完成。

獨立出版與傳統出版兩種方式都體驗過之後，我認為有這些比較不同的地方：

1. 對於作品內容的主導權

- 獨立出版：作者可以自行決定故事內容、畫風、裝幀設計等所有細節，只要讀者買單、集資有成功即可。任性一點的話，只要自己做得出來就可以。

- 傳統出版：出版社會依據市場需求建議故事主題、方向，排版及裝幀設計主要也由出版社決定。若遇到理念接近的編輯，會有加分的效果；但如果遇到的是想法較合不來的編輯，就有可能無法完成理想中的作品。

2. 整個出版過程的參與度

- 獨立出版：從故事發想到印刷、販售都全程參與，可以完整的了解一本書的製作過程，非常有趣，但也很累。

- 傳統出版：完成內容的繪製並交稿後，剩下的都給出版社煩惱。有時會覺得像在接案，畫完圖就沒事了。

3. 書本的曝光及販售方式

- 獨立出版：若行銷有做好的話，在短短的集資期間內可以獲得很大量的網路曝光，增加作者本身的知名度。集資結束後就比較難繼續販售該作品，頂多自己開個網路商店來賣，或找店家寄賣。

- 傳統出版：書本會出現在各大書店、網路書店，出版社通常也會有一些行銷管道，但重點比較會放在書本身，作者的存在感較低一點。雖然書會在書店裡放比較長的時間，但銷量不好的話也可能會被收起來，或退回給出版社。

4. 領錢的方式

- 獨立出版：用集資方式出版的話，在創作期間就可以拿到錢。因為可以自己控制支出成本，有機會賺到比版稅多的錢，也有可能虧本。

- 傳統出版：通常在書本上市後一個月左右領到初版稿費。銷量好的話，再刷時或每半年會再領到版稅。

5. 創作者知名度的重要性

- 獨立出版：作者有名的話宣傳過程會輕鬆一些，但完全不知名的新人、素人也可以獨立出版。

- 傳統出版：有名氣的作者比較容易獲得出版機會。

雖然現在大家都說書很難賣、出書很難賺，但我認為對於創作者來說，擁有一本出版品還是很加分的。比起單張單張的作品，一本完整的書更能讓人留下深刻的印象。我自己也好幾次帶著書出去外面參展時，遇到讀者先認出了我的書，才來跟我聊天，後來他們都變成了社群上常常互動的粉絲。

工作上認識新的人時：

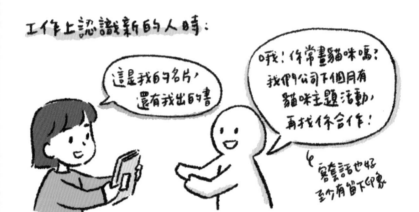

遇到不熟的親戚時：

第 3 章

全職插畫家

全職就是創業

除了出版完整一本書的合作機會，我也開始接到了書籍插畫、封面設計的案子，還有開課、演講等各式各樣的合作邀請。原本還有在接一些家教、排版案子的我，時間漸漸被插畫相關的工作佔滿，成為了全職插畫家。

後來在許多演講場合，都會被即將畢業的學生問道：「畢業後可以直接自由接案嗎？還是會建議先到公司上班呢？」也有已經工作一陣子的人會問：「上班幾年之後發現我還是很喜歡畫圖，會建議直接辭職開始接案嗎？」

有很多勵志的故事都告訴我們，哪些成功的人為了夢想過了很長一段省吃儉用的日子，最後終於實現夢想，過去的辛苦都值得了云云。但我認為，靠畫圖養活自己這件事其實沒那麼浪漫，比起「做喜歡的事賺錢」，更像「靠專業賺錢」。

如果將全職接案想成是創業成立一人公司，就比較好理解了。創業初期最重要的東西就是錢，公司要添購設備、付房租、支付人事費用等，自己在家接案就是買電腦、買軟體、付租金或水電費、自己的生活開銷費用……。

這些東西的花費可大可小，自己評估之後大概推算出第一年需要花多少錢，準備好資金就可以開始你的全職接案生活了。或者也可以一邊做其他工作，一邊慢慢添購設備、累積名氣，從兼職逐漸轉為全職。

如果原本有找到一份收入穩定且不討厭的工作，其實把插畫接案當兼職也不錯喔！

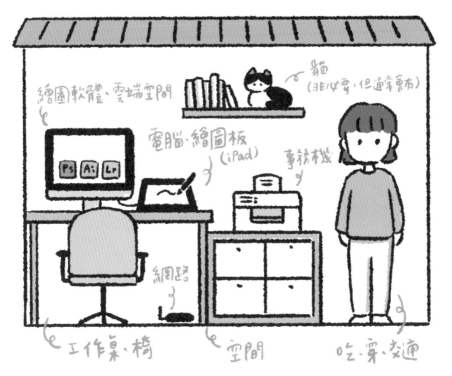

插畫家的職業傷害

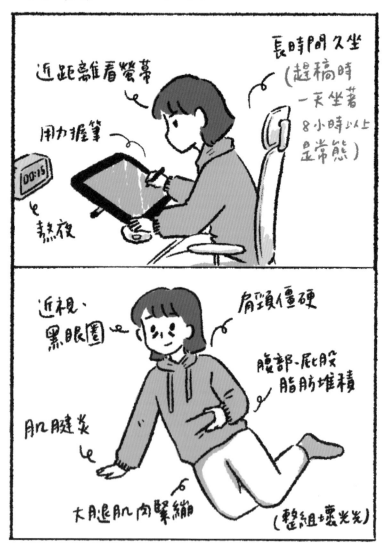

賺到的錢都用來…

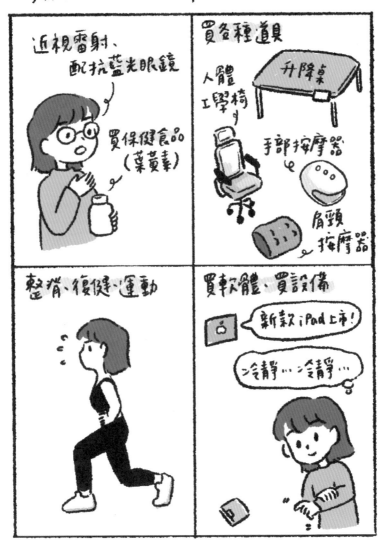

拿出認真的態度

一旦決定要把畫畫當工作了，無論兼職或全職，認真的態度都很重要。就像一個人的外在與內在，我認為「認真的態度」也有表面與內在兩種。

比較表面的作法有：

1. 註冊一個工作用的 email

用生日或小學學號當帳號的那個 email 就別放在公開的社群介紹裡了。除了形象問題之外，將工作信件與平時網購、註冊有的沒的網站用的信件區隔開來，在整理時會方便許多，也比較不怕漏掉重要信件。信箱的簽名檔也可以放上自己的 Logo、社群帳號等資訊。

YUANCHi 張元綺
Illustrator / Director

E yuanchicc@gmail.com
Website yuanchisart.com
FB YUANCHi | IG yuanchisart

2. 做一個好看的作品集頁面

許多插畫家、設計師應該都有 Adobe 帳號，其中的 Portfolio 我覺得滿好用的，還可以跟 Behance 同步。除此之外也有像 Wix, WordPress 等網站架設平台可以使用。想要再更提升官網的專業感的話，可以註冊一個自己的網域名稱。

3. 將社群頁面整理好

不用追求 IG 貼文都要三張為一組或全部同色系，至少不要將插畫作品與晚餐、出遊的照片全部混在一起。偶爾分享一些生活小事可以拉近與陌生粉絲的距離，但對於第一次點進你帳號的人來說，如果有一半的貼文都與他感興趣的插畫無關，按下追蹤的機率就會小很多。

總而言之，要讓人從網路上、社群上看到你的時候，可以感受到「這個人看起來是專業的」、「這個人應該不會無故消失」、「找他合作應該可以放心」。畢竟插畫委託算是高單價商品，外在形象要能讓人產生足夠的信賴感，才比較有機會接到好的合作。

除此之外，讓人一開始就感覺到「這個人應該不便宜」也不錯，或許可以杜絕一些只是想找「美工」的合作。

插畫接案流程

表面功夫做足之後，開始接到案子、進到與業主溝通接洽的橋段，就是展現出內在的認真態度的時候了。接下來我會依照一個插畫案的完整接案流程，逐步說明有哪些需要注意的地方，以及我分別使用了哪些工具輔助。

一、接洽管道

大部分的業主會寄 email 詢問合作機會，現在也有越來越多窗口習慣直接用社群軟體私訊詢問，若是在私訊收到我會引導對方將內容整理成 email 寄給我，比較好整理及回覆。

點開 email 的當下先確認是否為需要回覆的信件，並加上分類標籤。若為廣告信件可以先按「取消訂閱」再刪除，避免日後再收到不需要的信。

新書合約　收件匣 ×　★要回信 ×　出版社 ×

下一步確認信件是否有告知要回覆的期限，用 Gmail 的人可以點「新增至 Tasks」，快速將回信期限加入待辦清單。加入後可以在 Gmail 的右側欄位找到 Tasks 列表（圖❶），也可以在手機下載 App（圖❷）。

Tasks 很方便的一點是 —— 有設定日期的事項會同步顯示在 Google Calendar 中，後續在安排工作期程時更方便對照日期（圖❸）。

網頁版的 Calendar 還可以直接編輯 Tasks 內容。

準備回信時，先確認這封信有沒有副本給其他人，若有的話會多一個「回覆所有人按鈕」（圖❹），直接回覆所有人可以省下對方還要轉寄給同事、主管的時間。

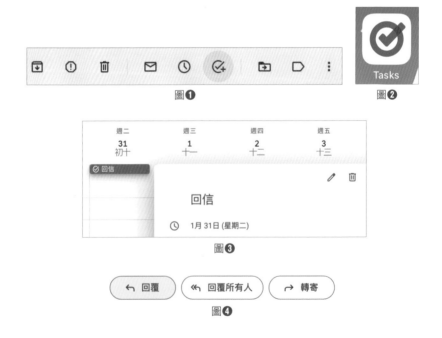

圖❶

Tasks
圖❷

圖❸

圖❹

不過，我也曾遇過這個情況……

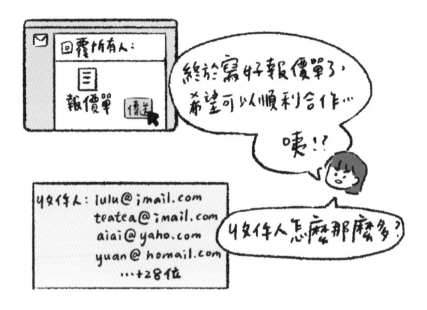

仔細一看發現，收件人列表中有一些是認識的插畫家，才理解是
寄件人將所有要詢價的對象都一起放進了收件人，將同一封信寄
給了所有人。如果當時按下傳送，就會被所有人看到我的報價單
了，幸好有及時發現。

Gmail 還有一個相當實用的功能，就是設定取消傳送時間。這個功能可以讓信件在按下傳送之後，過一段時間才真的寄出。若有發現收件人寫錯或忘記附件的情況，就可以趕快按下取消。

取消傳送：	取消傳送期限：30 ∨ 秒內

在討論工作細節時，最好用條列式撰寫信件內文，並適當的使用粗體、分段、文字顏色來標示重點。

若情況為我收到對方的來信，內文是未經整理的狀態，我也會先條列式整理好後，再補上要回信的內容回覆給對方。這樣之後在翻找信件裡有討論過什麼項目時，會有效率很多。

Good 好的範例

您好，這次合作的報價及細節如下：

· 費用：10000 元（含稅）
· 草稿提供：8 月 1 日
· 完稿提供：12 月 15 日
· 修改次數：草稿及完稿各兩次

若有問題會再提供正式報價單，謝謝。

NG 不好的範例

您好，這次合作收費是 10000 元，費用含稅我這邊會開發票。草稿預計會在 8 月 1 日完成，可以修改兩次。接著預計 12 月 15 日會完成上色，完稿也可以修改兩次。沒有問題的話我會再給您正式的報價單，謝謝。

除了使用信件溝通，有些比較細節的討論也會直接用 Line 、私訊，或是面對面、線上開會、電話討論等。這些都屬於口頭或比較鬆散的討論方式，就一定要在討論結束後將重點整理成一封信或一則訊息，寄給對方確認。

我自己以前很不喜歡口頭討論工作事項，因為有過幾次臨場反應不夠好的經驗，報出了過低的價格，後續也不好意思再重新報價。後來我學會了在即時討論的過程中，若對方有問到價格、時間等需要思考一下的問題，就回他「我先記下來，晚點確認後回覆給你」。

討論工作細節的目的主要有二，第一是要獲得報價所需的所有資訊，包含工作難度、所需時間、作品應用範圍等；第二是要確認對方是否為可以合作的對象。

先解釋一下後者，因插畫設計的專案在執行過程中往往需要與對方有大量的溝通，若雙方在美感或價值觀上沒有達成共識，會使得工作過程變得非常痛苦，最後就會後悔當初答應接下這個案子，或後悔報價時沒有多加一個零。

更嚴重一點的，還會遇到品德不佳的業主，惡意拖款、沒禮貌、奧客行為……。

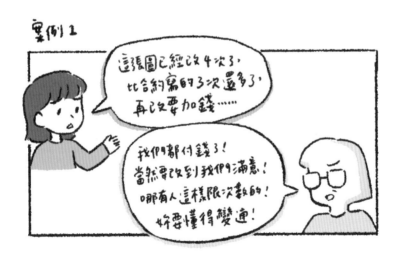

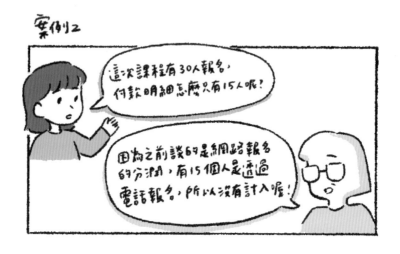

這兩個案例後續的處理方式，前者為中止合作，最後沒有拿到尾款；後者則是在據理力爭之後拿到了應得的費用。

在我的接案生涯中遇過的荒唐業主不勝枚舉，但好人、正常人還是比較多的！所以也不要將每個業主都視為敵人或鬥智對象。溝通時保持基本的禮貌、專業態度，發現苗頭不對盡快中止合作就好。

還有曾經遇過一個合作從詢價到確定要開始執行，斷斷續續討論總共花了一年，後來提供合約給對方之後他們又消失了。花了很多時間討論、整理資料，卻連訂金都沒有拿到。但換個角度想，若真的執行下去，尾款的入帳時間大概也遙遙無期吧。

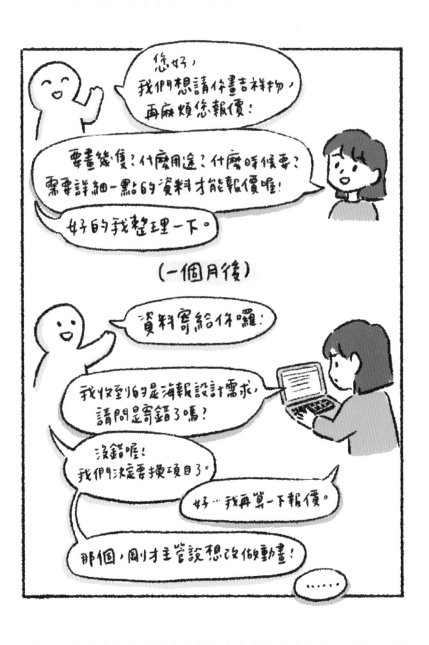

二、如何報價

讓許多接案新鮮人最頭痛的就是如何報價了，我到現在也還是會在每一次寄出報價時，內心小劇場演個不停。

如果內心還沒有一個報價的標準，那最基本的原則就是「不能低於基本薪資」。

若想要知道自己一個專案總共要花多少時間，靠體感是絕對不準確的。我自己在畫圖時很常覺得時間咻一下就過去了，每次跟人家說我 15 分鐘可以畫完，最後實際上都花了一、兩個小時。

後來我開始用行事曆（Google Calendar）記錄工作時間，假設今天 11 點要開始工作，就先新增一個 11-12 點的活動，等工作完成時再改成實際結束的時間。想要紀錄更詳細一點的話，還可以將不同的工作內容寫出來。

除了「實際工作」的時間，也建議將溝通討論、寫報價單、整理檔案等等的時間也算進去，可以更清楚自己一個專案需要花多少時間執行。

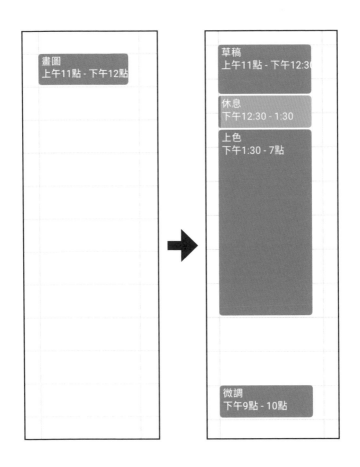

了解自己的工作時間後，在接到一個新案子時，就可以大概推算需要花費多少時間，並用基本時薪算出一個價格。至於要將這個基本價乘以幾倍當作報價，就是依照自己的專業能力、粉絲人數等條件自行評估了。

這也呼應前面提過的，如果你是因為比較熟悉軟體操作，或畫圖速度比較快，所以需要的工作時間較短，那就要把這部分的專業價值也算進去。

另外要注意的是，在初期討論工作細節的時候，除了插畫的尺寸之外，一定要問清楚插畫的複雜度、是否需要拆圖層等細項，否則可能會跟我一樣發生這種狀況：

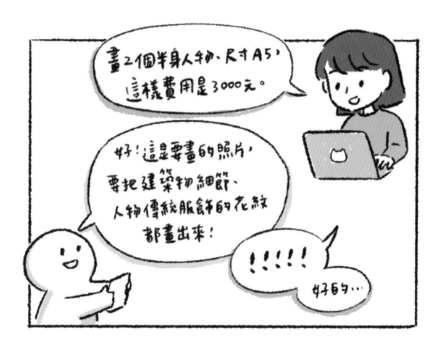

（後來因為照片太模糊，還要自己找參考資料，花了超級久的時間才完成。）

有時會遇到業主說案件還在「提案階段」，表示他們可能同時向很多插畫家詢價，最後不一定會跟你合作。這種情況如果花太多時間討論細節、寫報價單，有很大的機會只是浪費彼此的時間而已。

我會建議先提供對方大概的價格區間及參考資料，有確定合作再給更詳細的報價單。這份資料完成後可以留好，之後遇到同樣還沒確定合作的就直接傳給對方。

範例 插畫設計費用說明

參考圖片			
複雜度	◆小動物、簡單的角色 ◆黑白線條、無上色、無背景	◆簡單造型的人物 ◆重點上色、簡單背景	◆較寫實的人物、動物 ◆完整背景、完整上色
價格	○○○○～○○○○	○○○○～○○○○	○○○○～○○○○
工作日	3~5 天	5~10 天	10~30 天

影響價格的因素有：
◆ 是否需要改稿、改稿次數。
◆ 是否需要拆圖層、拆插圖素材以供後續其他利用。
◆ 使用範圍、使用時間等。

獲得所有需要的資訊之後，就要給出一個報價了。這時若提供的報價太過籠統，有可能發生對方亂砍價的情形，或後續領錢時被東扣西扣一堆錢。

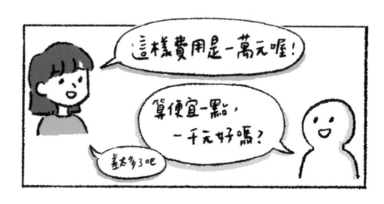

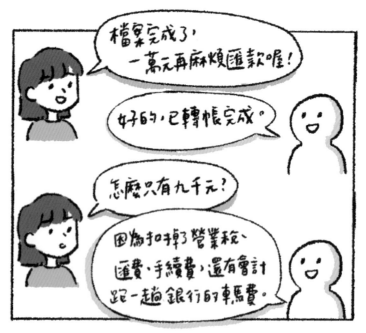

比較理想的方式是，製作一份詳細、精美的報價單。除了專案總價之外，也將工作細項、價格是含稅或未稅、手續費由誰負擔等列出。修改次數、交稿時間、付款時間等細節也寫進去更好，交給對方時請他簽名回傳，當作一份簡易合約書。

YUANCHi 張元綺
+886 000 000 000
yuanchicc@gmail.com

報價單

客戶名稱	茶茶貓咪有限公司	聯絡人	張茶茶
專案名稱	貓年賀卡設計		teatea@emali.con
報價日期	2023-01-01		

項目		數量	價格
插畫設計		1 張	$14,286
·兩隻貓咪、滿版背景、手寫字			
·尺寸：A5			
·提供檔案格式：PDF (300dpi / CMYK)			
是否需協助印刷：否			

		未稅總計	$14,286
		稅金（5%）	$714
		總計	**$15,000**

說明

1. 提供修改次數上限：草稿 2 次、完稿 2 次，超過次數以繪製一新圖計費。
2. 交稿日期：2023-04-01 前
3. 收到訂金 50%（7500元整）後開始繪製，尾款 50%（7500元整）應於檔案交付後七日內付款。
4. 本報價單至 2023-02-01 有效。

客戶簽章 Sign

報價單的內容中有一個容易被忽略的項目，那就是「有效日期」。
我也是在某一次遇到下面這個狀況之後，才開始將有效日期寫進
報價單。

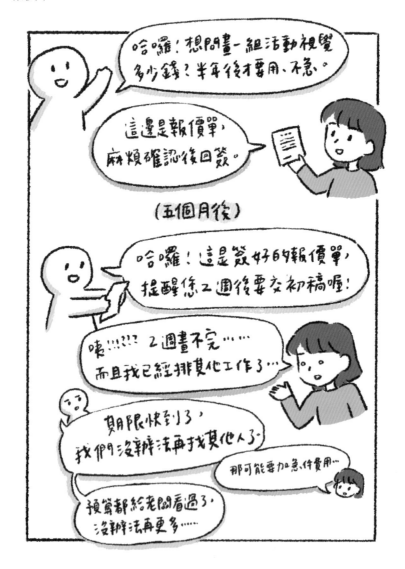

除了報價單本身的問題之外，我以前也常遇到在交了草稿之後，
收到各種關於草稿與完稿差在哪的問題。

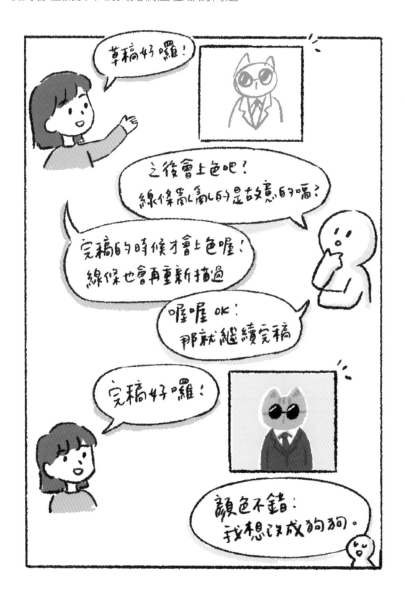

後來想想也不能怪業主們不清楚草稿與完稿的差異，還有每個階段分別要確認哪些東西。所以後來我在提供報價時，也會附上一張草稿、精稿、完稿的參考圖片，並告知分別要確認哪些項目。

◀ 草稿：確認構圖、畫面物件

◀ 精稿：確認造型細節

◀ 完稿：確認色彩

當然，提供了超詳細的報價單、參考資料之後，還是無法完全避免被砍價的情況。若對方的要求不會太誇張，或是他能明確的說出預算有多少，我還是會想辦法給對方優惠一點的價格。

總之，在報價階段討論得越詳細，就越能減少實際開始執行專案後發生問題的機率。報價之後沒有獲得合作機會也不用太傷心，或許只是對方目前預算不足，持續保持友好的關係，搞不好哪天他們就帶了一個更好的合作來了！

雖然我是不會主動去詢問收到報價後消失的業主遇到什麼困難，但有聽過其他插畫家會去詢問，釐清合作沒有成立到底是對方問題還是自己的問題。若你也常常報價完收不到回信，有遇到比較友善、聊得來的窗口時不妨也主動問問看吧。

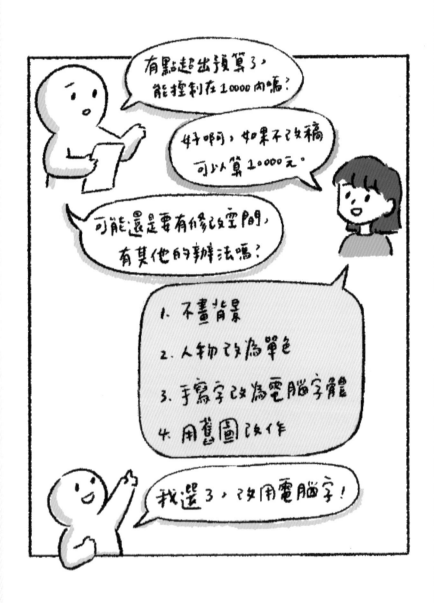

三、什麼情況要簽合約

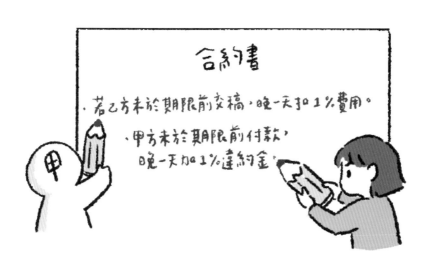

當案子的規模較大，一份報價單無法將所有約定寫進去時，就要另外簽一份合約書。我的經驗中必須要簽合約的情況主要有兩種，一種是當作品會交給對方進行販售或再製時，一定要簽合約確認圖像的權利歸屬及合作方式，例如出版書籍、合作開課、販售聯名商品等。

另一種情形是，許多規模較大的公司會有一套固定的請款程序，通常會在專案完成後一段時間才會付款。只要是無法在開始執行專案前就拿到全額的案子，我就會要求簽合約。

我會習慣先問對方是否有慣用的合約書，若該公司曾與其他人有過類似的合作，或有固定的請款程序，那麼對方應該會有合約書可以沿用，這樣能為雙方省下許多時間。

通常由誰提供合約，合約內容就會比較偏袒那一方。像如果是要由我這邊來提供合約，我就會要求簽約同時至少支付專案的一半款項作為訂金，或將雙方有爭議時的管轄法院寫在我的居住地。當然，偏袒的程度也不能太誇張，像我看過有公司的合約內容有創作者晚交稿的話要扣錢，卻沒有提到公司晚付款要加錢。看到不公平的條款時務必要提出討論，確保自己的權益。

網路上搜尋平面設計、圖像授權合約書就有滿多範本可以參考。若有足夠預算，或想要更謹慎一點，也可以找律師幫忙寫、看合約。這邊列舉幾個我平時看合約時會留意的重點，大致區分為人、事、時、地、物五大項。

（一）人

立合約人，也就是甲方、乙方的資料。若使用個人名義簽約，就要有雙方的姓名、身分證字號、戶籍地址及電話；使用公司名義簽約，則要有公司名稱、統一編號、設立地址、電話及負責人姓名。

簽合約時，以個人名義只要簽名或蓋私章即可；以公司名義就要蓋公司大小章。

我曾接過一個案子，對方公司規模很大，但該專案只與其中一個部門有關。對方表示合約若要蓋大小章要上呈給老闆，但通常金額這麼小的案子不會過那麼多層，所以只蓋了個人私章，後來在我要求之後才蓋到有公司資訊的發票章及主管章。

當立合約人為公司，但簽章只有員工私章或簽名的話，若專案執行期間該員工離職，就有可能會找不到人負責。公司也可能表示該合約是員工私人行為，他們不知情。倘若對方真的無法先付訂金，也無法由負責人在合約上簽章，就要認真考慮一下是否要接下這個案子了。

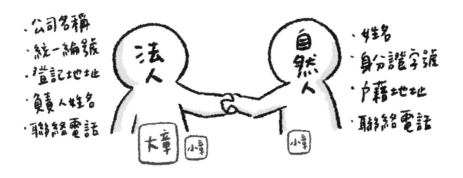

（二）事

在這個專案中要做哪些事情，也就是專案名稱、內容、修改次數等。事先有簽過報價單的話，可以將報價單直接作為合約附件，就不用再重新列一次內容。只要注意合約中要提到「有一個報價單附件」這件事。

（範例）

合　約　書

專案名稱：情人節活動視覺設計
專案內容：設計一款情人節活動主視覺，應用於海報、網站橫幅、宣傳圖等，<u>詳細製作物清單請見附件報價單</u>。
修改次數上限：提供主視覺之草稿修改兩次、完稿修改一次。主視覺完成後將同款插畫應用至其他尺寸之圖片，各提供完稿確認一次，僅作排版調整，不提供插畫修改。

（三）時

作品完成時間、付款時間、合約期限等。

作品完成時間除了乙方的草稿、完稿等交稿日期之外，還要列出甲方在收到稿件後的審閱日期，若甲方延後提供修改建議，那接下來的交稿日期就會順延。

付款時間可以直接訂出一個日期；或是寫出時間點，例如「簽約同時支付訂金」、「完稿交稿後十個工作日內支付尾款」等等。

若為授權類型的專案，合約期限通常會與圖像授權期限相同，許多合約也會有自動延長期限的條款，例如書籍出版、線上課程等長期交給對方販售內容的合作。這麼做的好處是，當合作過程沒有發生什麼問題時，可以省下每次合約到期都要重新簽約的流程。倘若合作過程不順利，則可以在期限前提出要修改或終止合約。

如果是一次性的短期合作，例如繪製一張書封插畫，也要為合約訂下期限，並寫上合約到期時若專案尚未完成要如何處理。通常我會寫依繪製進度計算費用，例如在草稿階段、上色階段分別要支付專案總金額多少比例的費用。這樣可以避免專案拖延太長的時間，遲遲領不到尾款的情況。

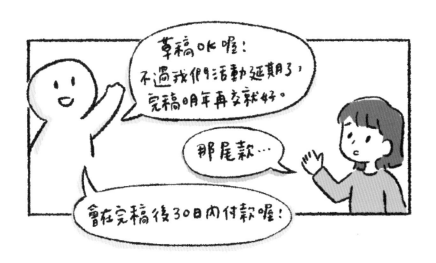

（四）地

若為活動類型合作，就要寫出活動舉辦地點，線上舉辦的話也要寫出使用什麼軟體進行。如果是授權對方販售商品，則要寫出商品會在哪些地方販售，一樣可以是實體地址或線上網址。

另一個容易忽略的就是雙方發生爭議時的處理地點，我曾遇過對方公司不在台北、我也不在台北，但他提供的合約卻寫「以臺灣臺北地方法院為第一審管轄法院」。或許該合約當初是使用其他單位的合約修改的，卻忘了改法院地點。

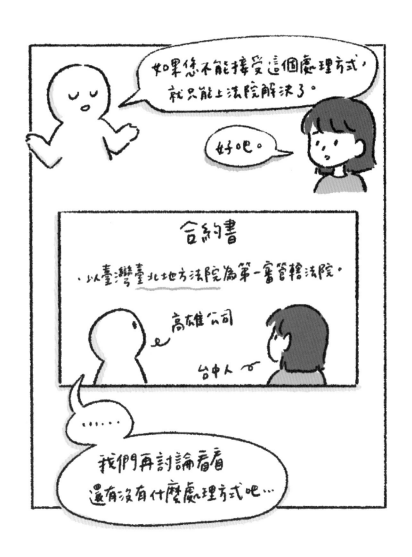

（五）物

主要為費用及財產權歸屬兩項。

在寫費用時，需注意的有幣別以及價格是否為含稅價。除了金額之外，也要寫出付款方式，是提供現金、轉帳或支票等，以及手續費由誰負擔。

一般訂製、客製化類型的專案，也就是雙方簽合約之後才開始繪製的作品，著作財產權會由付款方，也就是甲方擁有。但也可以在合約中寫出著作財產權由創作者擁有，並使用圖像授權的方式授權甲方使用。

沒有特別約定的話，即使著作財產權歸甲方所有，乙方仍會是作品的著作人。但有些情況甲方會要求以自己作為著作人，並擁有著作人格權及財產權。這情況通常會發生在乙方負責繪製的是一大件作品中的一小部分，例如為一部電影設計角色造型。由甲方擔任著作人的話，未來需要修改該作品時就不用經過乙方的同意，可以讓主要的大作品更順利的進行。

畫圖的人

無約定時：是著作權人

有另外約定：可以擁有著作財產權

付錢的人

無約定時：擁有著作財產權

有提前約定：可以是著作權人

正式的合約通常會有一式兩份，雙方蓋章之後各執一份為憑。不過現在也有許多公司直接用線上簽署，只要有登入帳號或用其他方式確認簽署人的身份，就有等同紙本合約的法律效力。若有遇到使用電子合約的合作，簽好約之後要確實地做好檔案備份，無論是另存在外接硬碟、雲端硬碟，或列印出紙本都可以。

我的合作分類方式：

短期合約	長期合約
■ 展覽市集	■ 全書出版
■ 插畫設計	■ 書本插畫
■ 圖像授權	■ 課程授權
■ 講座活動	■ 政府銀行

使用活頁資料來分類

四、專案管理

理想中的接案生活：

實際上的接案生活：

就像理財一樣，要知道自己每個戶頭有多少錢、有幾張信用卡、有多少帳單要繳，才能避免入不敷出，甚至存到更多錢。接案也是，隨時都要清楚自己手上有幾個案子正在執行中、有幾個準備中、幾個結案中，才能避免案子時程打架，或明明做了工作卻沒收到錢的情況。

這時，有一個好用的輔助工具非常重要。

我自己大概用了五年的 Trello，後來接觸到 Notion，發現介面更符合我的需求，目前就以 Notion 作為主要的專案管理工具。

Trello 介面簡介

Trello 的主要介面就類似一個佈告欄，像貼便條紙一樣把事情一件一件貼上去。在下一頁的圖片中，左側的「看板」可以做最大項的分類，像是把對外的合作專案與個人創作計畫分開，也可以將較大型的專案直接設做一個看板，並與合作對象共用看板。

每個看板內可以新增直列的「列表」，再於列表內新增「卡片」。列表的分類方式可以用專案進度，例如報價中、進行中、待收款等；或專案類型，例如影片拍攝、漫畫貼文、插畫設計等。

卡片點開後可以寫描述內容、新增附件、待辦清單列表、標籤、日期等等。有加上標籤及日期的話，在列表的頁面中即可看到卡片上出現標示。另外還有許多擴充功能可以安裝，例如將信件嵌入卡片、與行事曆同步等等。

Trello 的好處是所有按鈕都在畫面中，很容易找到要用的功能，很適合剛開始做專案管理的新手使用，與他人共用時也不用再花時間教學。但這也成了我後來退坑的主因，使用一段時間之後會發現常用的功能就那幾個，其他沒使用的也刪不掉，覺得介面不夠簡潔。

1. 依專案進度分類

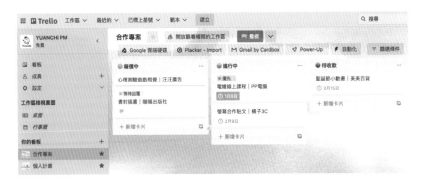

2. 與他人共用，依工作類型分類

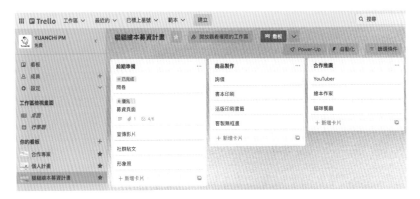

3. 點開卡片的介面

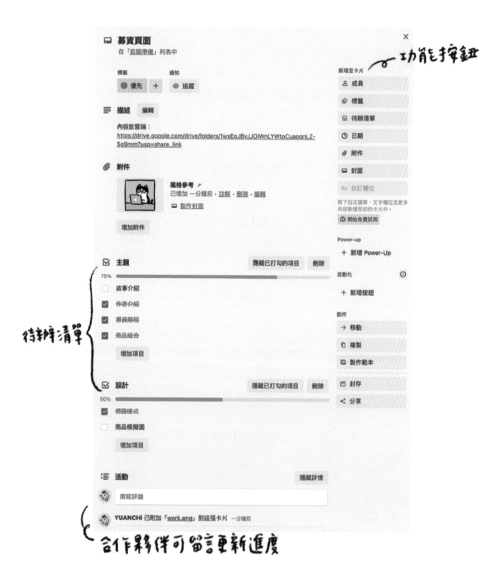

Notion 介面簡介

Notion 的介面非常的自由，可以很高度的自訂化，設計出符合任何工作需求的介面，但這也使它變成一個比較難入門的工具，需要多一點的時間摸索、熟悉。我認為它的介面比較像一個個人網站，可以自己新增很多網頁，並將每個網頁都可以獨立設計成不同的版面。

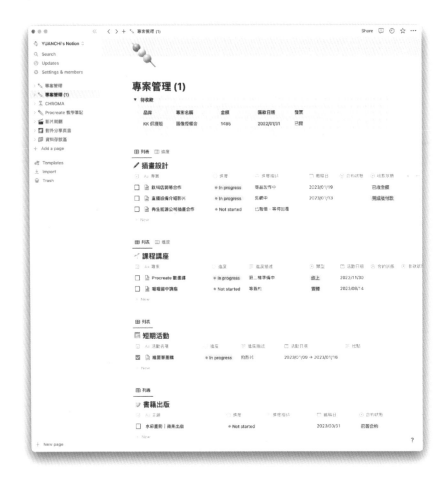

上圖是我目前使用中的頁面分類方式，左側有專案管理、工作室事務、個人創作等大項目的列表。在專案管理頁面中，主要用 "Table View" 將所有工作分類，並標示出重要資訊，例如進度、收款狀態等。最上方用不同底色的 "Table" 列出未收款項，並標示日期、是否開發票等資訊。

從圖中可以看到，我可以讓不同類型的工作列表顯示不同的重點資訊，像插畫設計顯示了「截稿日」；課程講座則是顯示「活動日期」。也可以讓工作依照進度或截稿日，自動排列順序，不用再花時間手動調整。最左側的打勾欄位，是用來標示需要優先處理的工作。

除了條列式地顯示每一個工作，也可以依照需求改成卡片、月曆、進度條等各種不同的顯示方式。

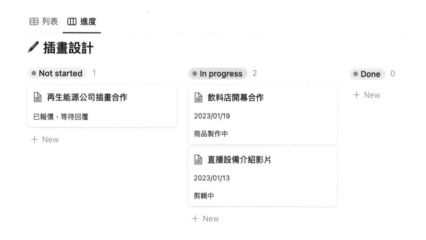

點開工作項目之後會再進到一個新的空白頁面，最上方是在 Table View 能看到的重點資訊，下方則可以寫出無限多的細節資訊。乍看之下文字的呈現方式跟平常使用 Word 等文書軟體打出來的沒什麼不同，但 Notion 方便之處在於可以用快捷鍵快速設定文字格式，也可以直接拖曳整個區塊的文字以調整順序。如果有文件、圖片、雲端硬碟等，也能直接附件在頁面中。

在頁面的右上方有一個 Share 按鈕，Notion 的分享有分兩種，一種是與其他人共用、一起編輯頁面；另一種則是把頁面轉為一個網頁，複製連結傳送給其他人即可直接查看頁面，但不可編輯。

我還滿常用網頁分享功能來將提案資料或報價單傳給合作對象，一來是省下另外製作檔案的時間；二來是若對方遲遲沒有回覆，我可以直接關閉分享功能，讓他無法再查看頁面。

Procreate 動畫課

⊙ 類型	線上	
☼ 進度	● In progress	
☰ 進度描述	第二梯準備中	
🗓 活動日期	2022/11/30	
⊙ 合約狀態	Empty	
⊙ 收款狀態	Empty	
☑ 今日工作	☐	

　+ Add a property

🗨 Add a comment…

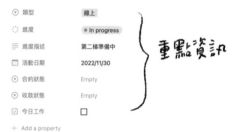

會議記錄
　　1222
　　0105
共用檔案
第一梯狀況
　　常見問題

目錄（連結至內文標題）

會議記錄

內文，可設定各種文字格式

▶ 1222

▼ 0105
- 調查意願
- 準備宣傳素材：過年後發文

共用檔案

▶ 正課教材上傳區 - Google Drive
🔗 https://drive.google.com/drive/folders/1b9JhUg8McYybMDDzCHICnyn…

第一梯狀況

常見問題
- 尺寸設定
- 無法上傳作業

我的專案管理流程

無論使用什麼樣的工具，重點就是要方便整理及查看資料，將管理專案的流程改善到最精簡、最不費力。接下來要說明的是我進行專案管理的流程，還沒開始使用任何工具的人，不妨看完之後思考一下有哪些是自己也需要的功能，再去找到最適合自己的軟體或管理方式。

1. 專案初期討論階段，在 Notion 中將討論事項記錄下來。同時查看現在手上還有哪些工作，規劃新專案可以執行的時間。

禮盒包裝設計

討論 Email

日期

	05/01 前完成簽約、訂金
草稿 1w	05/08 草稿ver.1
	05/11 草稿完成
插畫完稿 2w	05/25 插畫完稿 ver.1
	06/01 插畫完稿
排版 2w	06/15 排版完稿ver.1
	06/22 檔案確認
印刷 1w	06/23 發印

印刷完成到貨日：07/05

需求

- 茶葉禮盒包裝設計
- 印刷預算：150/盒（共500盒）=75000
- 有現成茶葉罐，需製作：包裝外盒、小卡

> 💡 **參考資料**
> https://www.pinterest.com/pin/37576978134275042/
> https://www.pinterest.com/pin/318418636154982233/

2. 確定合作之後，先用 Tasks 記下重要日期❶，再用 Calendar
 規劃每日工作時間❷。在安排時間時，我會盡量在截止日前空
 出至少一天的空檔，不要將時間抓得太剛好，以免臨時有其他
 公務或私事要處理。若真的提早完成工作，空出來的時間可以
 休息或做自己的創作，不急著趕後面的工作進度。

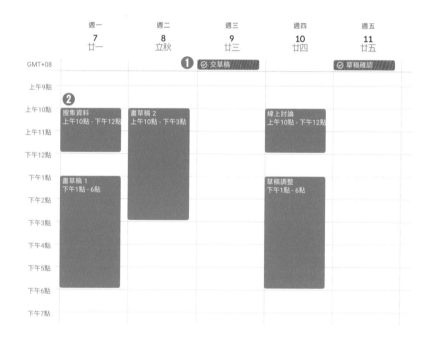

3. 尋找參考素材，並將蒐集到的資料整理在 Notion 中。如需製
 作提案頁面，就將版面排好看一點，用分享功能將網址傳送給
 對方。

禮盒包裝提案

外包裝
茶葉使用教學插圖
插畫風格
印刷成本估算
製作時程

更新日期：2023/02/14

外包裝

透明盒裝，露出內容物

插畫布面包裝

茶葉使用教學插圖

簡約線條風格
印在包裝盒內側 / 另外做成小書

4. 專案執行過程中完成的檔案，盡量放在雲端資料夾再傳共用連結給對方，並依照版本為檔案命名，避免用 Line 傳送圖片或檔案，會有過期的問題。

以繪製一本有 12 幅插畫的月曆為例，若每一張圖都有兩次校稿機會，最終可能會累積 36 張圖片檔案。這時若沒有妥善地為檔案命名、分類，就很有可能發生印錯張圖或忘記已經修改幾次的情形。

我的雲端硬碟　＞　///共用///　＞　茶葉禮盒包裝設計 ▾

名稱　↑

📇 印刷檔案 → 最終發印檔案

📇 舊檔案 → 結案前都先留著，以防萬一

✝ 印刷報價 ▵

草稿v2_0509.png ▵

排版完稿fianl_0622.ai ▵

插畫完稿final_0601.ai ▵

插畫完稿v1_0525.jpg ▵

↖ 妥善命名，讓檔案整齊排序

5. 每完成一個工作段落就將 Notion 的標籤更新，如果有任何調整、修改的內容也隨時更新，順便確認下個截止日期時否能順利交稿，需不需要延期、會不會跟其他工作撞期。

禮盒包裝設計

🗓 截稿日	2023/05/25
☀ 進度	● In progress
☰ 進度描述	**草稿完成，待確認**
⊙ 合約狀態	**已簽合約**
⊙ 收款狀態	**已收訂金**
☑ 優先處理	✅

6. 所有討論的紀錄也都放在 Notion 中，方便下次討論時查看是否有先前已討論過的事。

會議記錄

▼ 0510 電話討論

- 底色淡一點
- 茶葉插圖先拆出素材檔案，製作廣告用
- 請業主提供新的 logo 檔案
- 需製作 mockup

7. 專案全部完成後即可將頁面封存,在 Notion 刪除的頁面會放在垃圾桶,沒有再手動刪除的話不會自己消失。這可以方便未來遇到類似專案時,再找到之前的資料出來做參考。

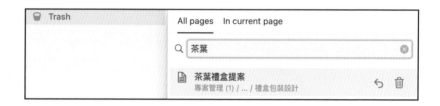

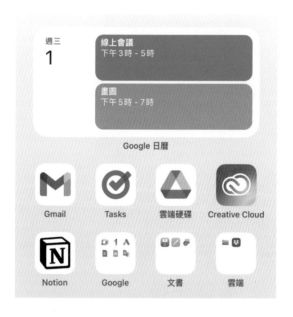

以上這些管理專案會使用到的工具,包括 Notion、Trello、Google Calendar、Tasks 及雲端硬碟等,都可以在手機及 iPad 下載 app。無論有幾台電腦、筆電,只要有連網路的裝置都可以登入同一個帳號同步使用。偶爾出門在外臨時要查看工作內容,或想轉換心情到咖啡廳工作,都不用擔心找不到需要的資料,非常方便。

五、檔案管理

做好專案管理後，下一步更進階的就是檔案管理了。檔案管理的最大重點就是做好備份，工作時再也不怕突然停電、電腦突然掛掉等突發狀況導致檔案毀損，讓付出的心血全部白費。第二個重點則會是減少檔案大小，釋出寶貴的儲存空間。

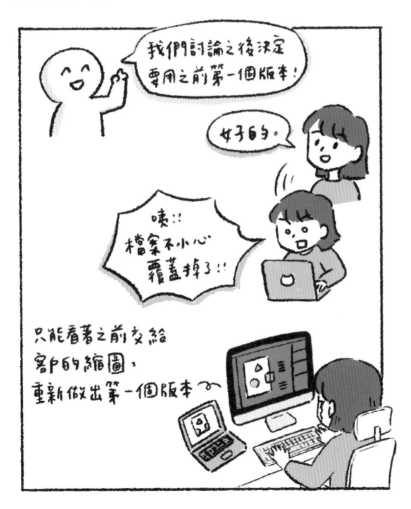

雲端工作

相信許多人在工作時，會習慣將檔案直接存在電腦桌面，那麼當電腦突然壞掉，就很容易一次失去所有辛苦製作出來的檔案。或是像前述的情況，不小心誤刪檔案時就再也找不回來了。

想要改善這個問題，第一步就是要將工作模式改成雲端進行。雲端工作的另一個好處，就是可以隨時隨地使用不同的裝置接力完成工作，也方便與其他夥伴共享、協作，增加工作效率。

我目前使用中的，可以直接雲端儲存的工具有：

Pages, Keynote 等 iOS 內建軟體

文件、試算表、簡報等線上文書工具

Ps, Ai 等繪圖設計軟體

iCloud 是蘋果的雲端功能，只要開啟桌面同步，就可以將所有儲存在電腦桌面的檔案同步到雲端。像我有一台桌電、一台筆電，當兩台都開啟桌面同步並連上網路，就能隨時換電腦工作，不需要再花時間傳送檔案。

而 iOS 系統內建的文書處理工具－ Pages, Keynote 及 Numbers 也能開啟 iCloud 同步功能。除了電腦之外，也能用 iPhone, iPad 開啟這些檔案，雖然用手機打字、製作簡報不是那麼方便，但臨時想要修改文件內容、出門在外需要查看資料或寄檔案給合作對象時，就非常好用。

其中 Keynote 還有一個很厲害的雲端功能，就是把手機當簡報筆使用。去外面演講時，我通常會用筆電連接投影機，再用手機打開 Keynote 遙控功能，手機與筆電連接到同一個網路時就可以遙控切換簡報。更方便的是還能在手機上預覽下一頁的簡報，不用擔心忘記要講什麼內容。

iCloud 的文書處理工具雖然有與他人協作的功能，但我比較少使用，因為要協作者都使用 iOS 系統才行。所以當需要與人共同編輯文件內容時，我會用 Google 的線上文書處理工具。Google 的特性是無需安裝軟體、有 Google 帳號就可以使用，而且不會有用不同電腦打開檔案之後排版跑掉或缺少字體的問題。

我通常是這樣使用 Google 的文書工具：

1. 文件

撰寫課程頁面、商品銷售頁面等圖文並茂的內容。使用註解及編輯建議的功能與合作對象討論、修改。內容編輯完成後再複製到實際需要使用的網站上。

2. 試算表

自己記帳、製作大型專案進度表、撰寫課程腳本、統計商品製作數量及成本、用於 Gmail 大量寄件等，可以說是我最常使用的文書工具。試算表與 Excel 一樣有函式的功能，用來統計資料非常方便，沒有學過 Excel 也不用擔心，只要搜尋功能關鍵字就有許多教學可以觀看。

3. 簡報

製作需要與他人輪流主持的簡報，例如與其他平台合作開課，舉辦課程說明會時，會由我負責說明教學內容、平台負責說明課程方案。雙方可以各自將要講的內容放進簡報中，也能套用同樣的字體、背景，統一畫面風格。在報告過程中也不用再關閉、重開檔案，使流程更順暢。

這幾個 Google 的文書工具都能快速嵌入已上傳至 Google Drive 的圖片、影片，也能查看每次編輯的版本紀錄。時常需要與其他人協作專案的人，真的非常建議多多學習 Google 工具的各種功能，可以讓工作上的溝通成本減少很多。

以前：

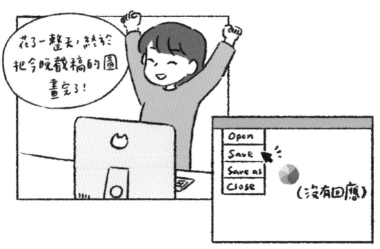

現在：

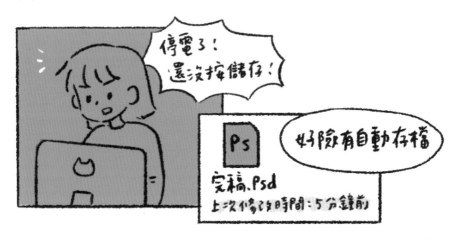

創作者、設計師們常用的 Adobe 軟體，在最新的 CC 版本中可以將檔案直接儲存在雲端。以雲端模式工作中的檔案每隔一段時間就會自動儲存，實現了再也不擔心使用到一半突然跑起彩球（程式沒有回應）的情況。

有一點可惜的是，存在雲端的檔案無法與該專案的其他文件、圖片等非 Adobe 檔案一起整理在電腦的資料夾中。所以我會在檔案製作到一個段落，例如完成一個版本準備交給對方時，就另存新檔到電腦的專案資料夾裡。這樣也能避免搞錯檔案版本的情況發生。

上圖為 Adobe 雲端檔案的頁面，每一款設計物只有一個檔案，一完成新的版本就直接儲存覆蓋舊檔案，維持「只有一個執行中的檔案」。

右圖為電腦資料夾中的各版本檔案，原則上不會直接開這邊的 Ps 及 Ai 檔做編輯。檔案依照設計物類型、日期及版本命名，依名稱順序排列就能一次看到所有檔案。

- 📄 1130完稿.pdf
- 📄 汝-裝幀設計-1209.pdf
- 📄 汝-裝幀設計-1212.ai
- 📄 汝-裝幀設計-1212(縮).pdf
- 📄 汝-歌詞本設計-1209-3.pdf
- 📄 汝-歌詞本設計-1209.pdf
- 📄 汝-歌詞本設計-1209(縮).pdf
- 📄 汝-歌詞本設計-1212-2(縮).pdf
- 📄 汝-歌詞本設計-1212.ai
- 📄 汝-歌詞本設計-1212(縮).pdf
- 📄 final_汝-裝幀設計-1212_CS6.ai
- 📄 final_汝-歌詞本設計-1212_CS6.ai

整理檔案時，我會避免新增太多個子資料夾，且只用日期或版本為檔案命名。這樣雖然大致看起來是整齊的，但大家應該多少都有遇過「不知道把檔案存到哪裡去了」的情況吧。也就是當「1209-3.pdf」這個檔案不在「歌詞本」的子資料夾中時，會非常難用搜尋功能找到檔案。

或是當「裝幀」子資料夾中也有一個「1209-3.pdf」時，若在儲存時不小心放進歌詞本資料夾，就有可能會把相同名稱的檔案覆蓋掉。

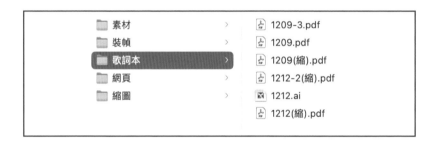

📁 素材	>	📄 1209-3.pdf
📁 裝幀	>	📄 1209.pdf
📁 歌詞本	>	📄 1209(縮).pdf
📁 網頁	>	📄 1212-2(縮).pdf
📁 縮圖	>	📄 1212.ai
		📄 1212(縮).pdf

原則上就是避免電腦裡有2個檔案取了相同的檔名。

Adobe 還有一個我非常喜歡用的功能，就是它的資料庫（Library）。
我會將一些常用的檔案，像是 logo、插圖素材等上傳到資料庫中。
無論使用 Ps, Ai 或剪輯軟體 Pr，都可以快速將資料庫的素材抓進
製作中的檔案裡，省下每次都要在電腦中找到檔案再匯入的步驟。

另外，若有與其他設計師、設計助理一起工作，Adobe 的協作功
能也相當方便。跟 iCloud, Google 的雲端文件一樣，協作人員只
要點進連結就可以開始編輯同一份檔案。差別是 Adobe 的檔案一
次只能由一個人開啟，也就是大家只能輪流編輯，不能同時編輯
檔案。

檔案備份

除了將工作中的檔案改成雲端進行,已完成的檔案也需要做備份。一來是避免重要檔案遺失,二來是將進行中與已完成的工作檔案分開。只要空間變整潔了工作效率自然就會提高。

我目前使用中的備份工具及用途有這些:

1. iCloud

除了 iOS 內建軟體,如 Pages, Keynote 的檔案,也會存放正在剪輯中的影片檔。因 iCloud 與桌面同步,檔案是同時儲存在電腦中的,剪影片時檔案的存取速度才夠快。

不過也因為我的 iCloud 主要用途是不同電腦的桌面同步功能,所以像筆電儲存空間較少,若在桌面放太多檔案,會導致筆電的桌面檔案全部變成雲端狀態,每次使用前都要先下載,很不方便。所以我不會在 iCloud 放太多沒在使用中的檔案。

2. Google Drive

是我使用中的雲端空間裡儲存空間最大的,容量有 2T。主要用來存放與他人共用的檔案、資料夾,以及將已完成的作品、專案原檔做備份。

若註冊的是商業版的 Google 帳號,還可以將「我的雲端硬碟」及「共用雲端硬碟」分開,管理起來更方便。

Google Drive 也是可以開啟電腦同步功能的,不過我使用它的目的是以「不容易誤刪檔案」為主,所以沒有開啟同步功能。

3. Adobe Creative Cloud

只要有訂閱 Adobe，就會有 100GB 的雲端儲存空間，不用白不用。我主要在這邊存放作品的縮圖檔案，以及正在進行中的專案檔案。

電腦同步的功能則只有開啟桌電的同步，使用筆電時有需要存取檔案的話再登入網頁版下載即可。

4. Dropbox

是我最早開始用的雲端空間，從學生時期就在用了。當時主要拿它來放課堂報告的檔案，還有去影印店印刷用的檔案。後來我就把 Dropbox 歸類為「會在別人的電腦登入使用」的雲端空間。因為與 iCloud, Google Drive 及 Adobe 相比，Dropbox 帳號的功能單純許多，就是用來儲存檔案而已。所以即使用完忘記登出或帳號被盜用，也不會有太大的風險。

5. NAS

沒有使用過 NAS 的人，可以將它簡單的理解為用網路連接的外接硬碟。從個人、家庭使用，到大規模企業使用都有適合的規格可以挑選。

我自己的用法是將桌電的所有資料夾同步備份到 NAS，並設定一天自動同步兩次。只要在自動備份的時間點存在於我電腦裡的檔案，就會複製一份到 NAS。

若有檔案真的不小心被刪除了，也沒有存到前面幾個雲端空間裡，就可以在 NAS 中拖移時間軸找到檔案還存在的那一天，把它下載回來使用。沒事的話就不會打開 NAS 來存取檔案。

乍聽之下似乎是個不常用到的東西，但我曾經用 NAS 找回前一年製作月曆排版的原檔，省下了大約三天的工作時間。除此之外還有找回幾次誤刪的手繪作品掃描原檔，其中還有一幅原作已經賣掉，沒找回原檔的話就只剩下縮圖了。

看完這些你可能會想，真的有需要這麼多雲端空間嗎？我不能找一個最好用的來用就好嗎？其實也是可以的，但我之所以會同時使用這麼多不同的雲端，若想像成實體的工作環境可能會比較好理解：

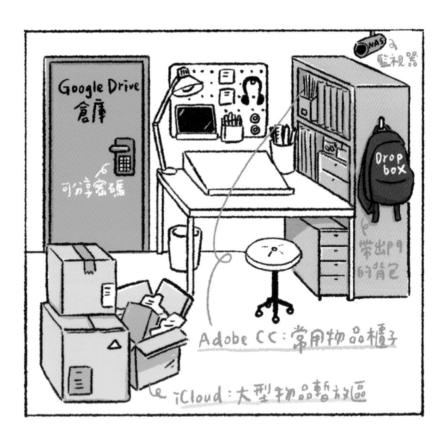

檔案減肥

雲端空間跟現實中的空間一樣，都是寸土寸金、很寶貴的。養成備份的習慣之後，如果還是無止境的增加檔案大小，那麼買再多的空間都不夠用。這邊我會舉幾個常用的軟體作為範例，示範可以如何減少檔案的大小。

1. Pages 及 Keynote

使用 iOS 的文書處理軟體 Pages 及 Keynote 時，當檔案中有插入多個圖片、影片，可以點擊檔案選單一鍵快速縮小檔案大小。此截圖是我正在撰寫的這本書，減少檔案大小前、後的比對，可以看到檔案大小足足差了 120 多 MB。

減少檔案大小
目前大小：149.7 MB，預估大小：27.3 MB

一般： ☑ 縮小大型影像
☑ 移除影片和音訊的已裁剪部分

影片格式： ◉ 最相容（H.264）
○ 保留原始格式

影片品質： 草稿品質/檔案較小

進一步瞭解⋯

減少此檔案的大小　　　　　　　取消　　減少拷貝大小

需注意的是，縮小檔案之後的圖片會依照頁面尺寸進行縮圖處理，若之後想再將圖片放大就會出現解析度不足的情況。所以最好是在確定檔案中的圖片都不會再變動時，再使用這個功能。要把圖文並茂的檔案交給其他人時，提供一份壓縮過的文件檔案，以及儲存在雲端的高解析圖片檔案，是最方便預覽內容、不佔雙方電腦容量的做法。

2. 網頁用圖片

當圖片是要用在網頁時，過大的圖片尺寸只會讓網頁的載入速度變慢，使瀏覽網頁的體驗變差。如果有自己架設作品集、線上賣場等個人網站，可以先用電繪軟體將圖片縮小至合適的大小。我自己有時候懶得打開繪圖軟體，也會直接搜尋線上縮圖工具，一次快速的處理大量的圖片。

有時候也會發生圖片上傳至社群時糊掉的情形。很多人會以為是原圖解析度不足導致，但實際上反而可能是解析度太高了，上傳的時候網站會以最快速的方式自動壓縮，以致圖片品質變差。

3. Ps, Ai 等電繪軟體

通常電腦中最佔容量的就是插畫、設計物的檔案了。首先在開畫布的時候，就要設定好合適的尺寸及解析度，例如要用來印成 A2 海報的圖，若畫成 A1 尺寸也不會讓圖片印出來更清晰，就只會徒增檔案大小，並造成印刷廠困擾而已。

某一次參加印刷講座時，聽到印務所舉的實際案例：

接下來在實際畫圖的時候，應該有很多插畫家、設計師們會直接將參考用的圖片放進檔案裡，方便一邊對照。或是在裁切某些元素時，會使用剪裁遮罩功能，以便日後再做調整。在製作檔案的過程中，盡可能地保留所有素材的調整空間，的確是個好習慣。不過當檔案確定不會再修改了，就可以把這些多餘的物件、圖層都刪除或合併。

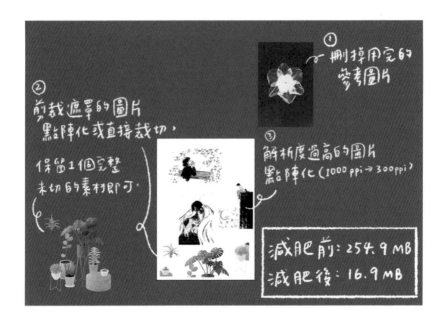

整理過後的檔案除了自己看得舒服，寄給合作對象時也比較方便對方預覽。例如使用 Google Drive 開啟檔案時，若檔案大小超過100MB 是無法直接在網頁或 app 預覽縮圖的，必須先下載到電腦裡再打開來看，使工作流程多出不必要的步驟。

其實管理的重點就是要養成整理的習慣。就像整理房間一樣，要幫每個物品都規劃一個「家」，每次使用完畢後馬上歸位、斷捨離不再需要的物品，就不用常常花很多時間找東西。但難免會有較忙碌、沒空整理的時候，那就等有空閒時再大掃除也很好。

第 4 章

兼顧接案與創作

社群小技巧

我自己以前每一次完成案子時，都很開心的發到社群上想跟大家分享工作的作品，並期待有更多人找我合作。但發現粉絲們對於工作圖的興趣往往較低，與其他平時創作圖的貼文相比，按讚數少非常多。

而造成這個情況的最大原因就是「觀眾不對」。

我過去接到的案子多是為客戶提供客製化設計的類型。這樣的作品呈現的會是客戶指定的主題情境，或是以他們公司的吉祥物為主角，有時連風格都會做客製化的調整。那麼最後完成的作品，即便客戶再滿意，也很難與我原本的粉絲產生連結。

如果持續將這樣的工作圖發到社群上，可能會產生「跟這個創作者合作的作品迴響都不佳」的錯覺，而降低其他廠商接洽的意願。因此，後來我改成只將這類型的專案作品放到作品集裡，社群上則用轉發的方式讓有興趣的人點進去看就好。

也有些作者是另外開一個作品集專用帳號,將工作的成果集中放在該帳號,原有的帳號持續發布創作內容。這麼做除了可以維持原本主要帳號的風格之外,也能讓有興趣合作的客戶更容易查看作品集,不用另外連結到其他網站或平台。幸運的話,作品集帳號也能自動產生一些觸及率,吸引到新的合作對象。

最近的這一兩年,我開始創作較多的影音、圖文內容,社群的粉絲數量也有明顯的增加。因此陸續接到了一些產品開箱、置入類型的合作。這代表的是廠商除了想找我繪製插畫,也想透過我的社群達到廣告效果。若持續用以往提供客製化設計的模式進行合作,那我就完全成為了一個廣告商而非創作者了。

幸好現在 YouTuber 及 KOL 非常普及,有很多的合作案例可以參考,客戶們大多也很習慣與創作者合作。但相對的,競爭對手也從原本的插畫家、設計師們,擴大到擁有數十萬、甚至數百萬粉絲的 YouTuber 們。

那麼，粉絲數量難以提升到那麼高的插畫家要如何是好呢？

目前我主要的模式為——將「插畫設計」與「廣告行銷」視為兩樣商品，分別提供報價，客戶可以單購也可以選擇較優惠的合購方案，或是先購入一個，效果不錯的話再購入另外一個。

1. 圖文合作：以我的圖文風格繪製使用情境及介紹商品特色。
2. 影音合作：實際使用繪圖筆畫一張圖，插畫主題由我決定。
3. 插畫設計：客製化設計一幅插畫，可作為廣告素材、包裝圖案等用途。

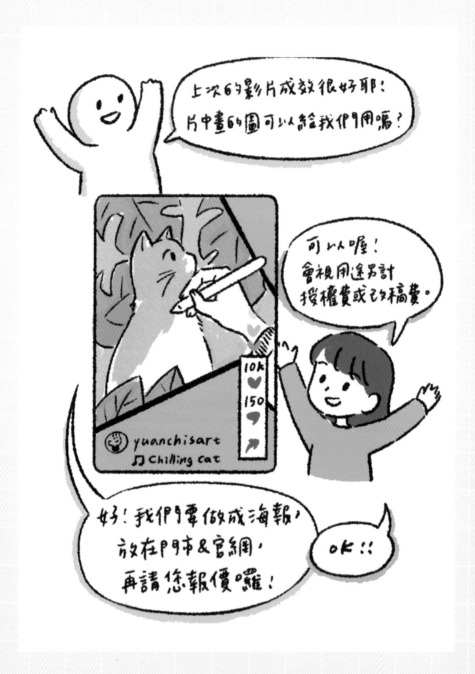

由前面的情境案例可以發現，在進行圖文或影音類型的合作時，我會要求以我原有的風格來畫圖，另外我也會要求不得修改商品資訊以外的內容。目的就是要讓最終的成品是我的粉絲看了也會喜歡的東西。即使他們對產品沒興趣，也會因為喜歡創作的內容而願意按讚、分享、繼續追蹤我，如此才能達到雙贏的效果。

或許訂下這樣的規則會讓一些客戶覺得不夠彈性，無法做出符合他們需求的東西而不願進行合作。但對於創作者來說，掌握創作的主導權、持續產出具個人風格的作品，才是長久經營的辦法。

當然，錢夠多的話，要我做什麼都是可以的……

避免接案惡性循環

對我來說，滿足一個「好案子」的條件有——提供合理的報酬、合作過程好溝通、可以畫自己喜歡的題材。要全部的條件都滿足有一定的困難度，但可以作為是否要接下案子的評估標準。

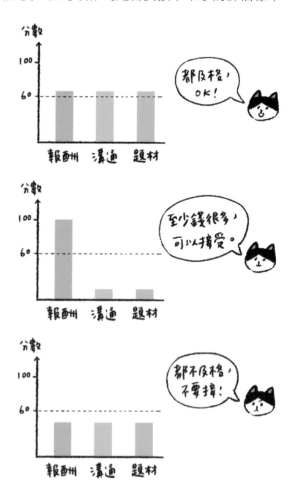

如果希望收入與知名度都能穩定的成長，變成真正的「做喜歡的事養活自己」，那就要讓案子的品質越來越好，也就是讓這三個條件都能逐漸增長。

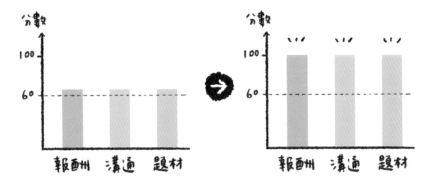

我大概在接案了五年之後，才開始有靠創作賺錢的感覺。

增加報酬

增加專案價格的方法大致有兩種，一種是隨著自己經驗及知名度的累積，讓同樣內容的工作能逐漸開出更高的價格；另一種則是接總金額較高、規模較大的專案，避免花很多時間接大量但單價低的案子。

舉個例子，同樣是在三個月內賺十萬元，若這三個月只需處理一件專案，那麼就不用急著接到下一個案子，空擋時間可以更妥善的運用。反之，若用很多個案子塞滿這三個月，累積到十萬元的收入，較容易因為害怕收入中斷而不停的接更多工作，導致所有事情撞在一起，沒有時間休息或思考未來的規劃，變成惡性循環。

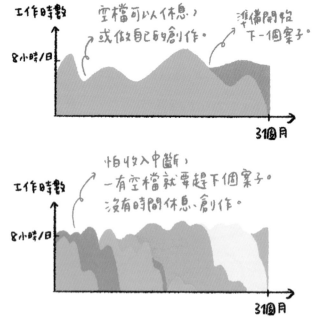

（每一個曲線色塊代表一個專案）

那麼，如果你目前的狀態還只能接到單價低的案子，要怎麼做才能慢慢拉高總金額呢？我自己的方法是——為自己設定一個「底價」，像是不接單價低於一萬元的案子。下次若接到了一個合作機會，估算完報價後落在 5000 元，就告知對方合作案的基本費用為一萬元，但是可以提供更多的服務。

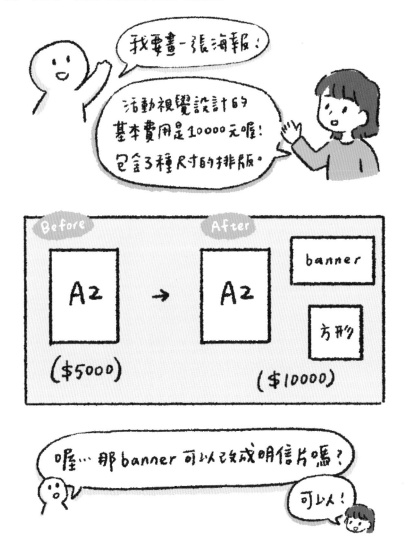

143

挑選合作對象

前面有提過在合作初期的討論過程中，可以觀察一下對方好不好溝通，來決定是否要接下該合作。除此之外，也可以思考一下自己想做的是 B2B 還是 B2C 的生意。

B2B（Business to Business），指的是與商業單位進行合作，例如：與課程平台合作開一堂線上課程，只需要與平台的窗口接洽。

B2C（Business to Customer），指的是將商品販售給散客，例如：自己開一堂線上課程，自己負責與所有上課學生接洽報名及上課事宜。

在我早期剛開始接案時，也接過許多 B2C 的似顏繪訂製。因為商品單價低，容易吸引到消費者，而且畫完錢馬上就入帳，在沒有其他案子時可以補貼一下生活費。但漸漸的，我對於這門生意感到相當疲倦。原因是要服務的人數很多，每接一個新的似顏繪訂製，就是與一個全新的陌生人開始對話、討論，無法預料對方會提出什麼樣的需求。

而且有許多人在確定要訂購之前會詢問大量的問題，收到作品之後可能還會提出更多的問題。我不是擅長處理客服的人，心情很容易受到影響，所以之後就越來越少接散客的似顏繪了。

同樣是幫人家畫似顏繪，B2B 的專案則會像是——收到品牌邀請，在活動日為貴賓畫似顏繪。這樣的合作除了專案總價較高的優點之外，當天畫的似顏繪風格、尺寸等需求也都能統一，不需要一直切換工作狀態，也不用花大量的時間與每一位客人溝通，對我來說是更舒適的工作模式。

一旦有了好溝通、頻率相同的合作對象，那麼最終完成的作品就有很高的機率是雙方都滿意的。那就會很適合拿來放在作品集或社群上，藉此吸引到更多類似的合作機會。

另外，保持心情愉快對於創作者來說也是很重要的，心情要平靜才有空間讓靈感湧現，創作出更多美好的內容。

▲ 雜亂的心情——靈感小精靈無處落腳。

▲ 平靜的心情——靈感小精靈開心玩耍。

畫自己喜歡的題材

想像一下自己是業主，正在找一位擅長畫建築物的插畫家，那麼理所當然在尋找合作的創作者時，會觀察他是否有畫過建築物主題的插畫作品。

那如果你是個熱愛畫建築物的人，但礙於花了太多時間畫其他主題的工作圖，以致於沒有時間畫自己喜歡的題材，或甚至社群上幾乎看不到建築物插畫，而是充滿寵物、美食、人像等主題的作品，那麼想要接到建築物主題的合作機會就越來越難。

像我自己喜歡畫女孩及貓咪，即便不是每個專案都跟女生、貓咪有關，但我可以把他們當作配角放進畫面中。

插畫家的被動收入

既然工作所畫的圖，與自己真正想創作的圖差異性那麼高，對於插畫家來說，若能擁有被動收入會是最棒的。這麼一來，就能在做自己喜愛的創作的同時，也能有基本的收入來源。但我想，應該對於任何人來說，被動收入都是非常美妙的吧！

線上課程

我總共開過三堂線上課程,目前還有兩堂在架上販售中。這幾堂都是拍攝完成後將影片放在課程平台上,學員隨時可以付費開始觀看內容的課程。我只有在初期規劃、拍攝課程時會比較忙碌,後續只要固定改作業、回覆問題即可,不會佔用太多時間。

線上課程可以說是我目前最主要的被動收入來源。不過要製作出一堂賣得好、賣得久的課程也不是那麼容易。初期需要投入較大量的時間及資金成本,若沒有完善的行銷計畫也很有可能連成本都無法打平。

開一堂線上課程的流程，與前面提過的集資出版流程滿類似的：

線上課程開設流程

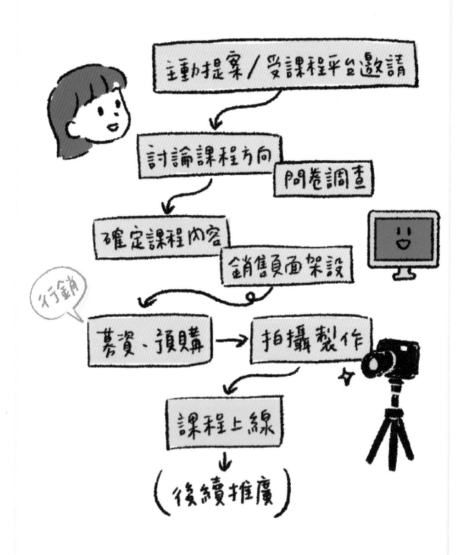

也跟募資出版相同，不是每個課程平台都會參與課程內容的製作。
有些平台僅提供內容建議，有些需付費才提供更多服務，也有些
會全程參與共同製作。

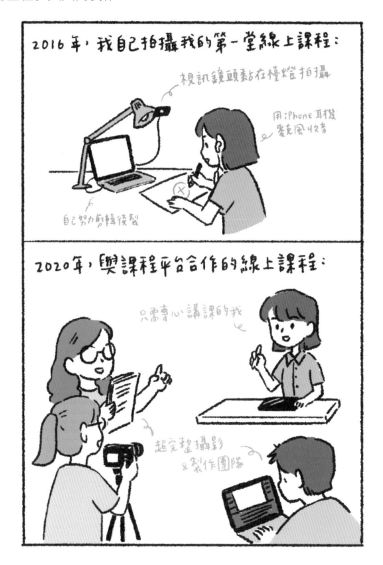

製作一套線上課程的費用大約落在 10 到 50 萬之間，我也有聽過花了一、兩百萬拍攝課程的，但那應該屬於特例。課程銷售的金額扣除製作成本之後，也要分潤給課程平台，支付行銷、客服等人事費用。平台協助處理的事項越多，通常抽成就會越高。

我的經驗是——讓專門的人來處理專門的工作，我賺少一點點沒關係，會快樂很多。

通常在銷售狀況最高的募資期結束後，課程的銷量就會降低很多。
若沒有在募資期間成為熱門課程，後續可能就比較難在課程平台
的首頁或廣告中曝光，變成要自己想辦法繼續賣掉課程。

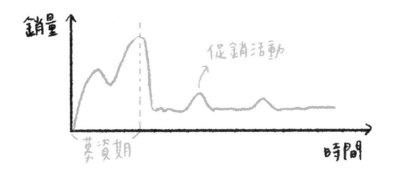

如果開設的課程主題跟自己平時創作的主題相符，那麼只要時常
在貼文中提到線上課程，並且在社群的個人介紹、網站連結等顯
眼處放上課程資訊，就能達到不錯的宣傳效果。

課程最好的廣告，莫過於「口碑」。若有遇到學生問問題，千萬
不能因為錢已經賺到了，就放著不理會。若順利解決了學生的困
擾，有些比較大方、樂於分享的學生，就會在自己的社群與親友
分享。其他較少使用社群的學生，也很有可能與朋友私下聊天時
會把課程介紹給他們。這是下再多廣告都難以達到的效果。

另外，我也會用拍影片的方式回答一些常見的學生問題，並且把
影片公開放到 YouTube 上。除了讓學生有更詳細的影音教學可以
觀看，其他沒有上課的人在畫圖時若遇到了同樣的問題，也能搜
尋到我的影片，達到宣傳課程的效果。

而我之所以會想開線上課程，其中一個很大的原因就是——隨著社群粉絲人數的增加，我越來越常收到詢問畫圖技巧或軟體操作的相關問題。雖然大部分的問題都滿基礎的，對我來說很容易回答，但如果回一次問題要花我三分鐘，那麼一天回覆十個問題就佔掉至少三十分鐘了。而且，一但回覆了一次問題，這位粉絲下次再遇到不會的東西時，就會再跑來問我，那這樣我豈不是一直在提供免費服務嗎？

在開了線上課程之後，這些付費學員們同時也成為了我的 VIP，只要在學員專屬的社團內問問題，或透過課程頁面的私訊功能向我問問題，我都會詳盡的回答他們。至於不肯花錢的「免費仔」，也沒必要把寶貴的時間花在他們身上了。

貼圖

在 Line 貼圖剛開始流行的那段時間，有許多以角色 IP 為主要創作
內容的插畫家，透過貼圖的販售獲得了大量的名氣與收入。但時
至今日，貼圖市場已經相當飽和，大部分的人都已經有固定使用
的那幾組貼圖，購買新貼圖的頻率降低很多，包括我自己也是這
樣。但這不代表賣貼圖已經賺不到錢了，而是需要更周詳的創作
及行銷計畫。

開始販售貼圖之前，要先創造一個角色。這個角色除了外觀討喜之外，還要有鮮明的個性。有了角色之後，就要以他為主角，開始創作故事。創作的故事可以是一個獨立、完整的作品，像是繪本、動畫、漫畫等；也可以是長期、穩定更新的日常生活圖文。有故事的角色才能讓人產生共鳴並成為粉絲。

一組貼圖的單價非常的低，對於熱愛某個角色的鐵粉來說，把角色的每一組貼圖都買下來也不困難，可以當作支持喜歡的創作者的心意。而對於普通喜歡該角色的一般追蹤者來說，因為貼圖不佔空間而且時常會用到，相較於其他實體商品，購買貼圖的意願通常會比較高一些。

與線上課程一樣，貼圖也是一個長久放在架上販售，但缺少宣傳的話還是難以成為被動收入的商品。除了持續地以角色進行創作之外，也要搭配節慶、活動，或是針對每一種行業、情境來創作有主題的貼圖。

當角色有了一定的知名度，就可以再用授權的方式，讓其他品牌使用你創作的角色 IP，賺取授權金成為另一個被動收入。

授權金

只要將圖像授權給其他人使用，就會有授權金收入。其中能成為長期被動收入的授權金種類大致有——**版稅、聯名商品授權金、IP授權金**等。

版稅

插畫家可以出的書籍種類有——繪本、漫畫、圖文集、畫冊、教學書等等。若以平均賣一本書賺 40 元的版稅來計算，倘若一本書耗時整整三個月的時間創作，那麼要賣掉約 2000 本才能賺到基本薪資，後續還有持續賣掉、再刷的話才能成為被動收入。乍聽之下似乎不是那麼容易，但別忘了有許多世界知名的漫畫可是賣到了破億的數量，所以插畫家要靠版稅過日子也不是不可能的喔！

聯名商品授權金

較常見到的插畫聯名商品有手機殼、T-shirt、文具等等。有些是由專門製作某樣商品的品牌與特定插畫家進行獨家聯名，一個檔期只會有一組的圖像及商品。通常是品牌與插畫家知名度相當的時候，會以這樣的方式進行聯名合作。

現在也有許多商品品牌是一次與好幾位插畫家合作，在同樣的商品上印上不同的圖案來販售。對品牌來說，可以一次獲得大量的圖像，增加消費者的選擇；對插畫家來說，不用負擔製作成本、倉儲壓力及售後服務，是一個很不錯的合作模式。

需注意的是，有一些商品製造商也是打著聯名的名義找插畫家合作。但這些廠商本身沒有在經營品牌形象，也沒有做行銷規劃，全部由插畫家自己想辦法把東西賣掉。這類型的合作就難以成為長期的授權金收入了，不過短期間要製作活動商品的話還是可以考慮合作的，由廠商進行出貨及處理客服，減少自己的工作量。

IP 授權金

最後一個 IP 授權，也就是智慧財產權的授權。與一次授權一張完整圖像不同，插畫家常遇到的 IP 授權通常是提供角色的設計規範檔案，由廠商自行繪製角色並製作成要使用的物品。

雖然 IP 授權多是以專案為單位，單次計算報酬，不像版稅或聯名商品的授權是固定每月或每季會獲得一筆收入。但 IP 授權不需要自己花時間畫圖，省下來的時間可以做其他事情，所以也算是被動收入。但要注意授權的時候要更嚴格的挑選合作對象，確保對方不會把你的角色畫歪，或製作出有爭議的商品，不然自己的角色形象也會受到影響。

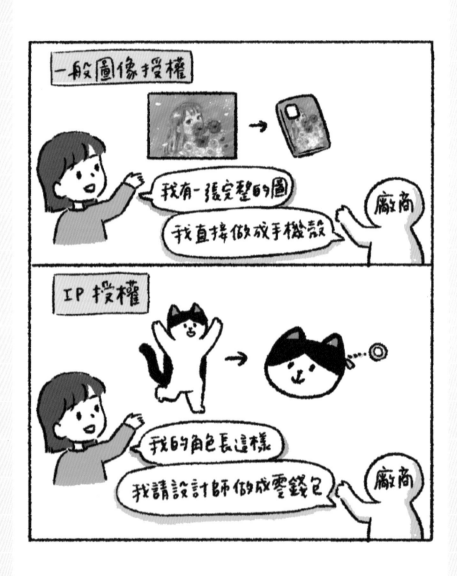

抖內

擅長拍攝影片或直播與觀眾互動的插畫家，也可以透過廣告分潤或觀眾贊助賺取收入。不過依我的觀察，目前台灣的市場環境要靠這個賺錢會比較困難一點。第一個原因是台灣的影音平台廣告分潤單價比大部分其他國家低，也有許多社群平台尚未開放台灣地區的廣告分潤功能，單靠廣告要賺回影片的製作費就不容易了。

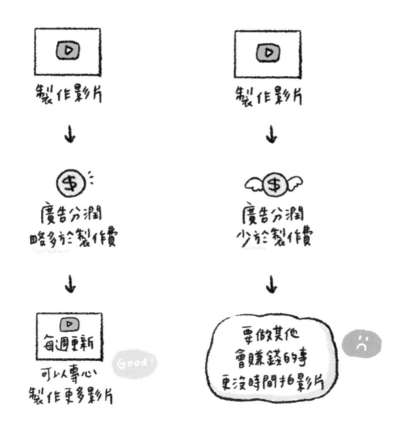

再來，台灣的人口總數本來就比較少，其中願意付費贊助創作者的人更少。比起付費給提供免費畫圖教學內容的插畫家，大家或許更願意付費給提供娛樂內容的影片創作者。

還有更現實的一個原因，全世界會畫圖、會教畫畫的人太多了，如果想學習某個繪圖軟體，或某種畫圖技巧，大家不一定要看台灣的影片。會一點英文的話，可以在 YouTube 上找到很多大師級的影片，或軟體公司官方製作的影片。就算只聽得懂中文，光是抖音、小紅書上的畫畫小技巧影片就看不完了。

不過，也不要忘記很重要的一點，畫圖是一件不分國籍的事情。如果你能做到讓影片跨越語言的隔閡，或是想辦法加上不同語言的字幕，把影片提升到國際等級，那全世界的人都可以成為你的觀眾。

只不過這件事我目前還辦不到，只能給有興趣的人一個方向，剩下的就要靠你自己努力完成了。

我曾經在直播平台上當了幾個月的直播主

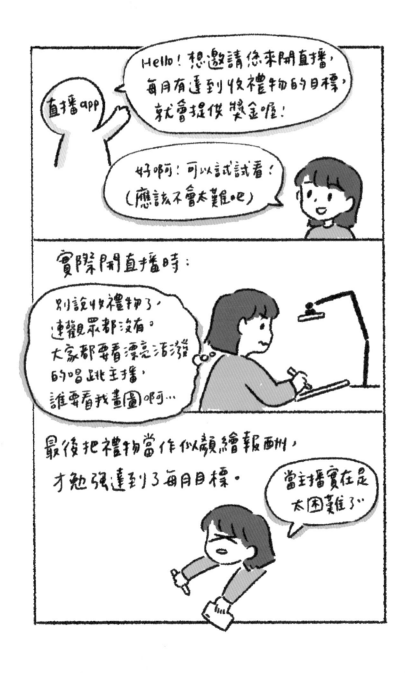

創作者從開始接到第一個案子，到真正可以創作自己喜歡的作品來賺錢，可能要花上五年、十年或更長的時間。給自己定下原則，並且狠下心拒絕品質不佳的工作，就能越快速的達到目標。

收到邀約信件馬上回，
能接多少工作就接多少。

我要賺很多錢！

將專案間隔拉長，
空出更多時間給自己創作。

我要賺很久的錢。

不過目前還沒有很成功，
大部分的時間還是在趕稿><

需要經紀人或助理嗎

若你曾有過「好想要有經紀人啊！」的想法，先思考一下自己是基於什麼原因想找一個經紀人。是工作太多，一個人忙不過來？還是不擅長溝通，希望有專業的人可以協助？或是接不到案子，希望有人幫你開發客戶？

我遇過大多數想要找經紀人的插畫家，都是比較不擅長與客戶溝通、報價或催款的類型，所以希望有人可以代為處理自己不擅長的事。只有極少數是因為工作太多忙不過來，所以找個經紀人協助處理行政事務。

經紀人基本上分為兩種類型，一種是一位經紀人與多位插畫家簽約，一次服務很多人。另一種則是只與一位插畫家簽約，兩個人關係像一起創業的夥伴。

經紀公司型

在一份插畫專案中，雖然行政工作的難度、專業度與插畫工作是相當的，但繪製插畫所需的時間通常較長，一名插畫家同時可以處理的工作有其上限，所以由一名經紀人與多位畫家合作是可行的模式。甚至，經紀人可能也不只一位，而是由許多不同專業領域的人組成經紀公司。

不過，大家應該都多少有聽過一些知名經紀公司冷凍某些藝人的事吧？若你在這群簽約插畫家中，屬於比較不賺錢或比較難配合的那一位，就有可能難以透過經紀人或公司獲得資源。

但這也不代表勸大家不要與經紀公司合作，只要簽約時留意合約內容是否有給予基本保障、是否有不公平的地方、若合作不愉快是否有解決方式即可。

合作夥伴型

若想找一個只服務你一人的經紀人，首先要思考的是自己的收入是否足以支付對方的薪水？有了經紀人的加入，是否能讓你有更多時間工作，賺更多的錢？還有，你的插畫事業未來是否有成長空間，讓你可以持續為經紀人加薪，讓他長久且專心的與你一起工作？

解決了錢的問題之後，再來就是要找到一位與自己心靈契合、擁有高度默契、對未來想法一致且具備專業能力的人。我認為找到這個人的難度跟找到結婚對象差不多，這也是為什麼很多插畫家都是由自己的另一半或家人擔任經紀人。

即使找到了合作的經紀人，也不要以為所有麻煩的行政工作都再也與自己無關。以報價為例，一件委託案要花多久時間執行、難度有多高，只有插畫家自己知道。所以還是需要動腦、與經紀人共同討論，才有辦法提出適當的報價。

而且，有了合作夥伴就代表不能再任性的挑工作或想休息就休息，若無法給對方穩定的利潤或薪資，那合作也無法持續下去。

我短暫的經紀人合作經驗

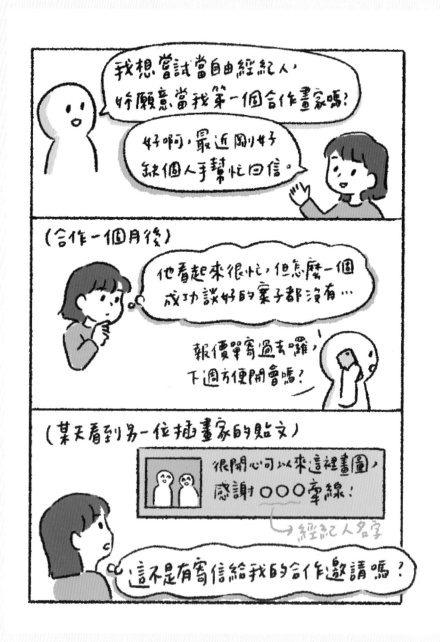

雖沒有證實該經紀人真的是利用從我這邊獲得的廠商聯絡資料，再另外尋找其他插畫家接這個工作。但我覺得無法完全信任彼此的話，實在沒辦法長期合作，加上那段時間頻繁開會、報價，卻一個成功接到的案子都沒有，對方的專業度也不太夠，於是終止了這短暫的經紀合作關係。

找不到合適的經紀人，尋找助手來協助工作執行也是個不錯的選擇。插畫家與經紀人比較像是平等的合作關係，而助理就是僱傭關係了。有明確的老闆、員工身份，好處是在面臨一些決策時較能夠依自己的想法做決定，可以避免意見不合鬧翻的情況發生。壞處就是無法要求員工把這些工作當作自己的事來看待，需要花更多精力指導與監督。

除了直接雇用一位助理，也可以找 Case by case 的助理，就是以專案為單位進行合作。這情況常見於資深插畫家與新人插畫家或美術設計學生之間，這樣在工作比較不忙碌時，就不必持續支付薪水找事情給助理做，而對方也能彈性運用時間。

我也曾有兩年的時間請過助理來協助我，讓他們負責搜集資料、上色、排版等比較單純的工作。但我後來遇到的困難是，雖然有助理的幫忙可以讓專案做得「更快」，卻無法做得「更好」。

以上色的工作為例子，流程是在我完成插畫的線稿之後，將檔案交給助理，讓他上基本的底色、分圖層，我再接手完成細節修飾。聽起來似乎有人分攤了我的工作，但實際上卻是讓這幅插畫作品少了「我的顏色」，無論助理上色上得多仔細，或是配色配得多好，我都覺得這幅作品不像我畫的。

一張插畫從一開始發想，到搜集資料、畫草稿、上色、修飾、排版完稿，需經過這些步驟才能完成。只要其中一個環節交給其他人來做，我就一直覺得作品少了什麼，甚至讓我對插畫工作產生了厭煩的心情。後來我意識到，會有這種感覺是因為創作的樂趣被剝奪了。完成一件作品的每一個流程、每一次下筆前的思考跟決定，對我來說都是樂趣所在。如果我想追求的是持續的進步，畫出更厲害的作品，那就不能再把插畫工作外包給其他人執行。

所以，我恢復了一個人工作的模式。雖然速度比較慢，能接的案子比較少，但我很享受所有的過程。我也很推薦大家多多嘗試不同的合作方式，有時我們不一定知道自己想要什麼，但試過就一定會知道自己不想要什麼。

有一天被朋友問到…

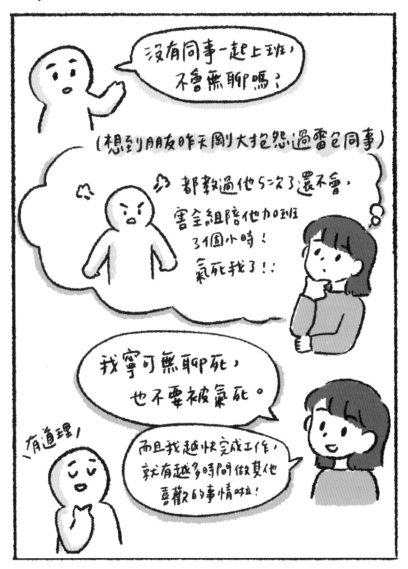

第 5 章

展覽

個展

相信有許多插畫家都跟我一樣，雖然腦袋裡有滿滿的想法，但總是因為工作忙碌或單純的懶惰，所以一直沒有把作品生出來。

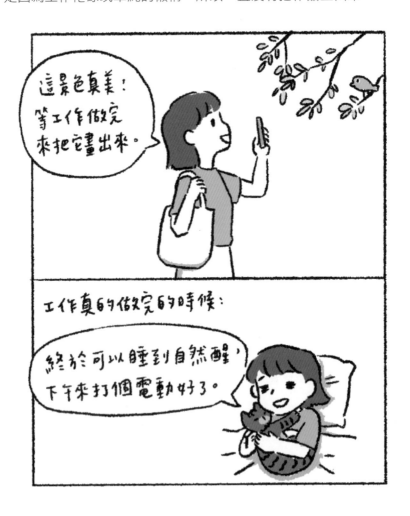

這種時候，規劃一檔個人展覽，會是督促自己創作的好辦法。
舉辦一檔個展的步驟大致為：

個展舉辦流程

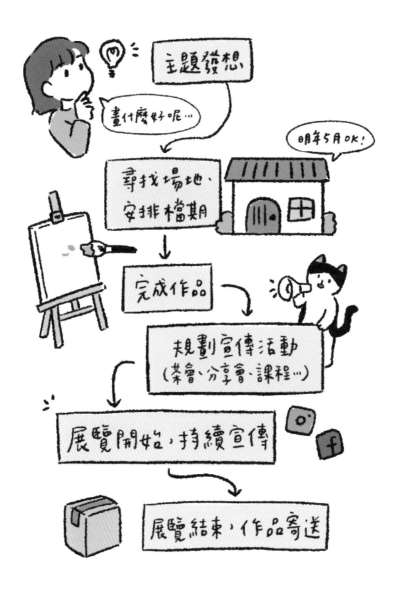

如果要刻意為了辦展覽而想一個新的主題，並針對主題創作，應該是比較困難一點，創作出來的作品可能會顯得有點刻意。我曾經有連續三年的時間每年都辦一檔個展，當時我的做法是——在展覽時間前三到五個月左右，整理當年度的作品，並梳理出一個主題。

例如：有某一年我很常半夜畫圖、白天睡覺，所以那段時間我創作的作品多與「夜晚」、「一個人」有關，便定下了「夜常」這個展覽主題。決定好主題後，挑出現有作品中適合展出的，計算一下還差幾幅作品，再將剩餘的數量補上。

有了主題與展覽概念後，就可以開始尋找場地。若創作的作品尺幅較大、以原作為主，可以尋找藝廊或專門的展覽空間，通常場租會較貴一些。若作品尺幅較小，或多為數位作品輸出，則可以找有提供展覽的複合式空間，像是書店、咖啡廳等，這類型的場租通常會較便宜，也有一些空間是不用場地費的。

在尋找場地時，我有幾個會注意的地方：

1. 是否有良好的光源、佈置設施，例如可調角度的聚光燈、完整牆面及畫軌等。

2. 環境是否有味道重的食物、濕氣，若有的話我就不會在這個場地展出原作，而是以複製畫作展出。

3. 是展覽空間還是場地租借？ 若為專門舉辦展覽的空間，工作人員對於展覽流程會有一定的了解，甚至可以協助介紹作品、協助舉辦活動等。若是單純的場地租借，現場可能不會有工作人員，要自己顧展、介紹、處理所有事情。

4. 商品售出的抽成方式。通常舉辦展覽都會在現場賣一些周邊商品，或是開放作品收藏，那就要事先問好抽成方式。實體空間的銷售抽成比例通常會滿高的，有些還會抽超過 50%，那就要思考一下哪些商品適合在展覽時販售。

我曾看過有創作者因為不想被抽成，所以只在展覽現場放網路商
店的 QR Code，或請想購買商品的客人留下聯絡方式。不過我是
相當不推薦這種做法，一來是空間也需要賺錢才能生存，不讓利
的話下次可能很難與同個空間再次合作；二來是現場看展的觀眾
還要多一個流程才買得到商品，而且還不能現場帶走，消費意願
會變得很低。

定好展覽場地及日期、完成作品後，約在展出的前一到兩個月可
以開始宣傳。以前我會在臉書開活動頁，不過現在臉書活動頁的
效果已經沒那麼好了，所以改成在 Accupass 上架活動；還有在
IG 發連三篇或連六篇的貼文，排成一張海報。也別忘了要輸出
1~2 張的實體海報貼在展場。另外也可以印一些酷卡，展覽期間
有遇到朋友時可以送給他們，去現場看展的觀眾也可以索取當紀
念品。

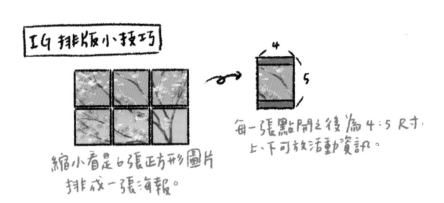

IG 排版小技巧

縮小看是 6 張正方形圖片
排成一張海報。

每一張點開之後為 4:5 尺寸，
上、下可放活動資訊。

我覺得辦個展最困難的一點就是——讓觀眾走出家門、走進展場看展覽。所以要舉辦開幕茶會、分享會或體驗課程來想辦法吸引人潮。

插畫家們平時都各自在家工作，互為網友關係：

有人辦展覽開幕時，是少數可以見到其他插畫家的場合。通常都滿熱鬧的，很好玩。

除了開幕茶會多是僅邀請熟人來參加，分享會及體驗課程就可以邀請所有廣大的觀眾來參加，或是也可以辦成收費活動。把人帶到現場之後，也不要急著推銷商品，想趕快把東西賣掉；應該要多多分享自己的創作理念、作品背後的故事，讓人對作品還有作者留下印象。

最後，就是當有人收藏畫作時，如何將作品送到對方手上了。如果售出的是原作，最好能附上一份原作證書，在上面寫上作品名稱、媒材、創作年份並親筆簽名。如果售出的是複製畫，可以在畫上寫上版次、簽名，要另外製作一份證明書也可以。

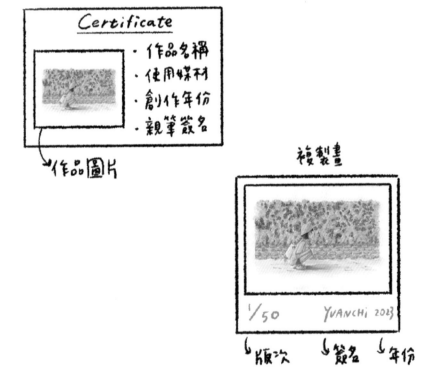

在包裝及寄送畫作時，儀式感是很重要的。原因除了畫作通常價格都不低之外，藏家會決定買下那件作品，一定是對作品有共鳴、喜歡到想把它帶回家的程度。所以包裝時要多花一點心思，即使要響應環保使用二手包材，也要包得像禮物一樣漂漂亮亮的才行。

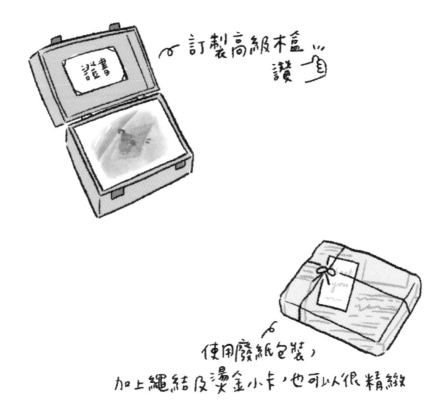

訂製高級木盒 讚

使用廢紙包裝，
加上繩結及燙金小卡，也可以很精緻

聯展

如果覺得自己舉辦一場個展太困難，或還沒有經驗會有點害怕，那從聯展開始參加也不錯。可以找幾位創作者朋友一起找場地辦展，流程就會與個展類似，只是變成有其他人可以一起討論細節、分攤場租。

另外很推薦創作者參加的是像文博會、插畫博覽會……這類型的大型展會。參加大型展覽的好處是——主辦方有名氣可以聚集人潮、遇到問題可以找前輩或其他同期參展的人請教，第一次參展也可以先租一個小小的攤位，一邊展覽一邊觀摩其他人的做法。

我第一次參加文博會是在 2018 年，當時還沒有什麼經驗的我，把手上的所有作品、商品都帶去現場展出。有貓咪主題的水彩複製畫、小誌，還有恐龍主題的兒童繪本，以及小熊主題的海報、明信片……，非常的雜亂沒有主題性。

不過還好當時參加的是 Talent 100 展區，新銳創作者們都聚集在這邊，有許多跟我一樣風格還不明確的作者。所以觀眾逛起來不但不會覺得雜亂，反而是很新鮮、有趣、可以挖到寶物的感覺。

隔一年我又參加了一次文博會的 Talent 100，當時我正在進行《艾艾愛生氣》這本圖文書的出版募資，所以把攤位佈置成故事裡的房間場景，也以書本預購作為主打商品。其他以前出過的繪本、周邊商品，就聚集在攤位的一區，與主要商品分開，確保主題足夠明確。

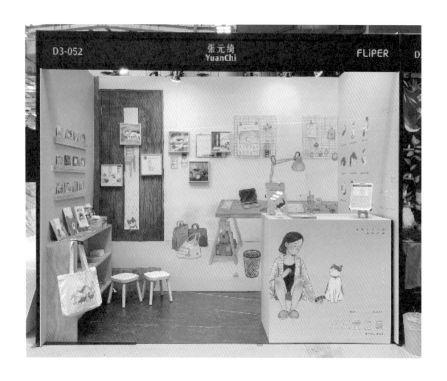

2019 這年的文博會我獲得了最佳文創精品獎，獎品是提供下一屆文博會的商業攤位兩格，但報名條件是要以公司單位報名，不能再用個人名義報名。所以我在這期間成立了公司，並報名了下一屆的文博會商業攤位。

主辦方贈送的兩格攤位，加上我自己加租了兩格，2021 這一年的文博我一次要佈置四格的攤位，而且是沒有提供牆面的淨攤，需要自己裝潢。我找了專業的展場設計公司，與他們討論風格、細節後，花了不少錢蓋出了溫室主題的展場。

不得不說，有花錢的效果就是好，許多有來逛這屆文博會的觀眾都說對我的攤位有印象。不過因為裝潢成本實在太高了，結算之後沒有什麼盈餘，只留下一段美好的回憶。

2021 年文博會
攤位設計草圖、實際展出照片

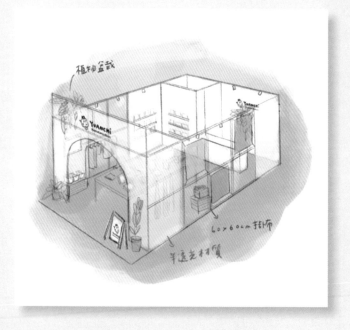

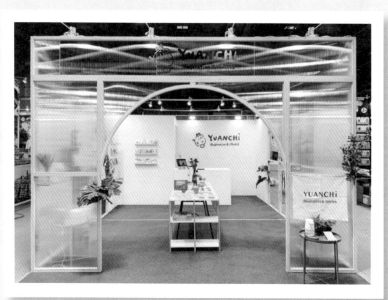

有了這次的經驗之後，我也建議，除非你本身是個商品做得很強的創作者，不然在大型展會租很大的攤位做展出，效果不一定好。

以一些較知名的角色 IP 為例，他們可能會趁展覽時推出新品或限量商品，吸引粉絲前去搶購。那麼粉絲們到攤位上的目的很明確，就是買東西。為了存放足夠的庫存，還有讓顧客動線流暢，勢必要租大一點的攤位，佈置成類似商場櫃位的樣子。

櫃位形式的攤位：

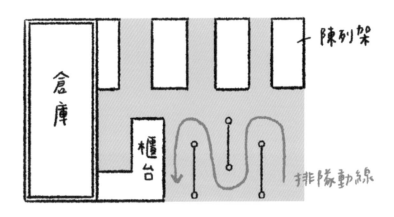

但對於商品規模較小的插畫家來說，若商品分散的陳列在偌大的展場中，反而很容易流失顧客，作者也很難與觀眾互動。這樣就失去了參展最重要的銷售與推廣這兩個環節。

因此，我在 2022 年的文博會，將攤位縮小至兩格的大小，其中一半都拿來作為純展覽，把我本人跟商品聚集在另外一半，並設定了要追蹤我的社群或有消費才能進到展覽室的規定。我原本很擔心這樣的低消制度會不會引起反感，沒想到大部分的人都是感到好奇，也很願意按下追蹤或轉個扭蛋再進去一探究竟。

商品分散陳列、攤位太過開放，非粉絲的觀眾容易逛一逛就走掉，與作者互動機率較低：

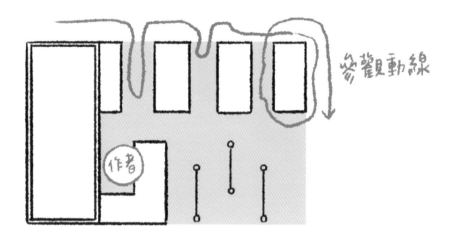

商品集中陳列於櫃檯附近，規劃單一動線，增加觀眾與作者互動的機會：

2022 年文博會
攤位設計草圖、實際展出照片

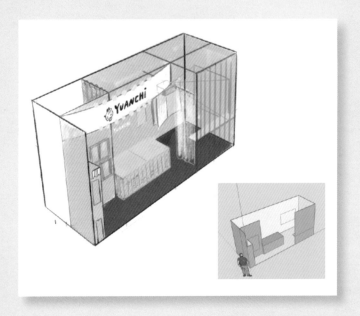

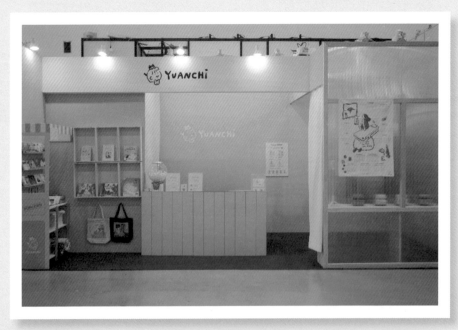

到底誰是誰？

讀者也…

周邊商品

將自己創作的圖像或角色製作成各式各樣的商品,是一件很有趣的事。我是在第一次參加文博會時開始研究怎麼製作商品的。從最基本的印刷品開始,像是明信片、海報;再到進階一點的印刷品,像孔版印刷、活版印刷;最後是特殊材質的商品,像是布製品、壓克力吊飾等。

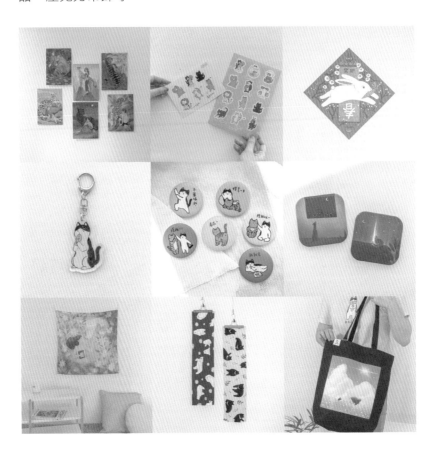

要把商品做出來其實不困難，現在只要上網搜尋一下就有各式各樣的廠商資訊，價格也相當透明，連完稿方式都有教學。我認為比較困難的是要怎麼把東西給賣掉。

怎麼把商品賣掉，跟前面所提過的怎麼接到案子、怎麼賣掉課程一樣，就是要做品牌經營。畫好可愛精美的插畫、估價計算利潤、把關商品的品質、下廣告行銷宣傳、鋪通路增加曝光、做好售後服務、定期上架新品……，每個環節都是滿滿的眉角。

必須老實說，我自己是不太買可愛小物的人。比起印上可愛插畫的商品，我更偏向購買簡約有設計感的物品或精品。以致於我做好商品之後，自己根本不會拿來用，更不曉得該賣給什麼樣的人，這也是為什麼我現在越來越少製作商品的原因。

不過還是有滿多插畫家是以販售周邊商品作為主要收入來源的，依照我的觀察，商品販售成效較好的插畫家及他們的周邊商品通常具備這些特性：

1. 風格強烈，商品的品牌識別度很高。

2. 會花心思開發較特殊的商品品項。

3. 定期上架新品、有完整的銷售策略，讓賣場一直保持關注度。

4. 就算東西已經賣得很好還是會參加許多展覽，拓展客源。

在釐清自己的消費習慣，還有看過很多擅長開發周邊的插畫家之後，我認知到賣周邊商品這條路線不適合我。所以現在就將重心放在接案、教學及故事創作，自己製作的商品只有卡片、小書、畫作等平面印刷物。

雖然倉庫裡還擺著滿滿的滯銷商品，但這不代表我再也不會製作新的商品了。就像前面提過的，我覺得把插畫變成各式各樣的商品是件有趣的事。學習製作流程、看到商品完成的成就感，都充滿樂趣。而且我認為，學習越多的東西就能讓生活過得越有趣，作為一名創作者，則更容易從生活中發現有趣的事物獲得創作靈感。

結語

就如同最一開始說過的，作為一個插畫家，有非常多條路可以選擇。

如果你的目標是靠畫畫賺大錢，那就一定要觀察市場趨勢、分析自己的優缺點，必要時還要改變風格或創作內容，創造出熱銷商品。把自己當作一個品牌領導人，用客觀的角度觀察自己的作品，並培養企劃、行銷能力，或直接找專業的合作夥伴。

如果你是比較藝術家性格的，只想畫自己想畫的圖，那可能就要捨棄掉一些賺錢的機會，讓作品完完全全地呈現出自己內心所想，把創作的能量發揮到最大。但即使作為一個藝術家，該有的專業知識、職業道德還是要有的，當一個好合作的人，對未來發展只有益無害。

想賺錢又想自由創作，就要適當的將兩者切分開來，並找到其中的平衡。

祝福各位都能慢慢找到最適合自己的工作模式。也希望即使沒有真的靠畫圖賺到錢，也能保持喜愛創作的心，繼續享受生活。

畫能賺錢的圖是工作，
畫喜歡的圖是休閒興趣。

兩者可以結合的話很好，
分開也很棒。

只要記住，越喜歡的事，
就要越努力讓自己能長久做下去。

MEMO

MEMO

MEMO

MEMO